華麗の盛放！

超大朵紙花設計集

空間＆櫥窗陳列
婚禮＆派對布置
特色攝影必備！

MEGU（PETAL Design）————著

Giant Paper Flower

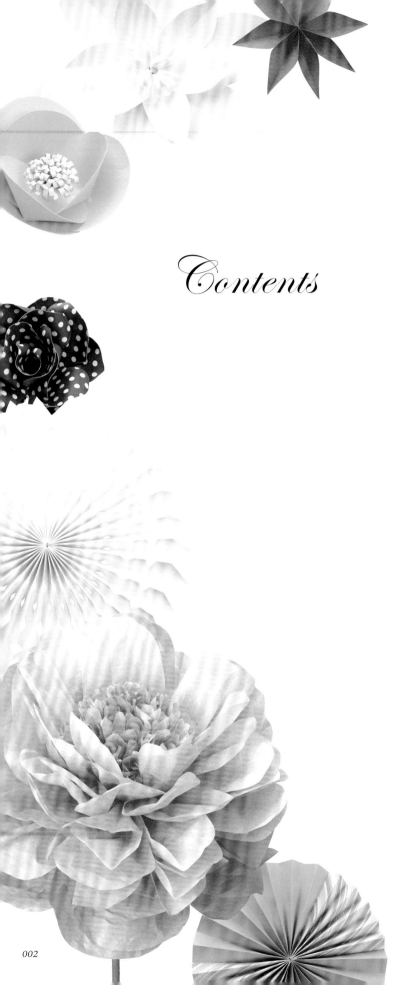

Contents

基礎作法＆重點……20

How to Make

作者簡介

MEGU（めぐ）

超大朵紙花藝術家、空間設計師、PETAL Design 代表、隸屬株式會社FootPrints。在經歷多年的婚禮花藝布置等鮮花裝飾之後，為追求不被既定花藝設計所限制的自由大膽表現，於2015年7月開設了超大朵紙花專賣店「PETAL Design」。以摩登且典雅的作品蔚為話題，目前以旅館、百貨公司和活動會場的陳列，以及為廣告、雜誌、電視節目的攝影提供作品等，多方位活動中。

PETAL Design
http://petaldesign.jp

商品提供
east side Tokyo（薄葉紙）
www.eastsidetokyo.jp
LINTEC株式會社（四開圖畫紙：New Color R）
http://www.lintec.co.jp/
株式會社中部ノート 東京店（四開圖畫紙：New Color R）

攝影合作
WEDDING GALLERY WHITE DOOR
http://www.whitedoor.co.jp/
EASE（イーズ）
http://iziz.co.jp/01.html

Staff
設計：周玉慧
製作圖・紙型描繪：八文字則子
攝影：小塚恭子（YK Studio）
模特兒：Anastasiia Z.（AVOCADO）
妝髮：谷本明奈
編輯：株式會社 童夢

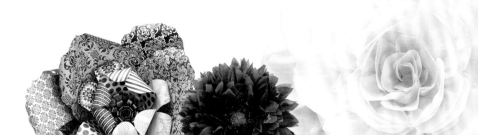

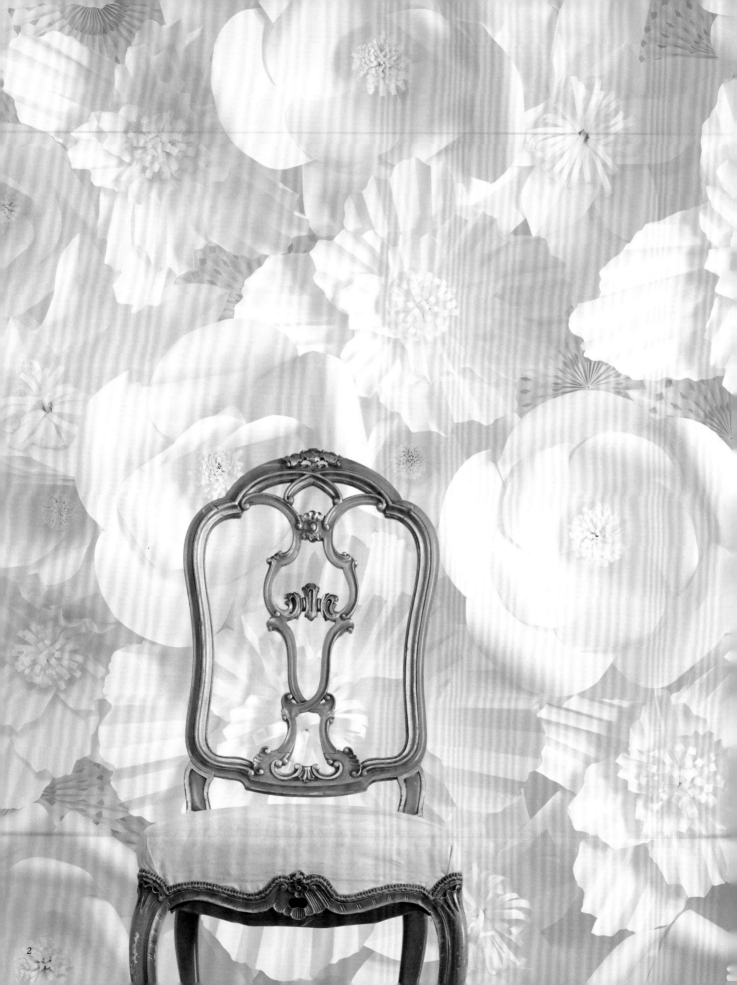

前言

「超大朵紙花」——

正如字面的意思，是以紙張製作的巨大花飾。

主素材為圖畫紙＆名為薄葉紙的薄軟紙材。

雖然初學者也能以手邊的材料簡單地製作，

但還是以使用圖畫紙＆薄葉紙完成的作品存在感出眾且正統。

改變紙張顏色、質感和大小就能呈現不同的感覺，

能夠作出各種變化的特色也深具魅力。

雖然一朵也不錯，但也請試著一次裝飾數朵喔！

例如本頁布滿大小白花的花牆，

你是否也一眼就被它的華麗所吸引了呢？

超大朵紙花能夠自由且大膽地

傳遞出與真實花朵不一樣的觀感，

因此無論是當成花束＆戒枕等婚禮用品，

或用來裝飾與家人和親密之人共渡特別日子的房間，

還是作為日常生活的房間布置……

都很推薦使用超大朵紙花！

製作、裝飾、贈禮，

若能令你從中感受幸福，將是我的榮幸。

MEGU

how to make…▶ p.22-31 (01,02,03,04)

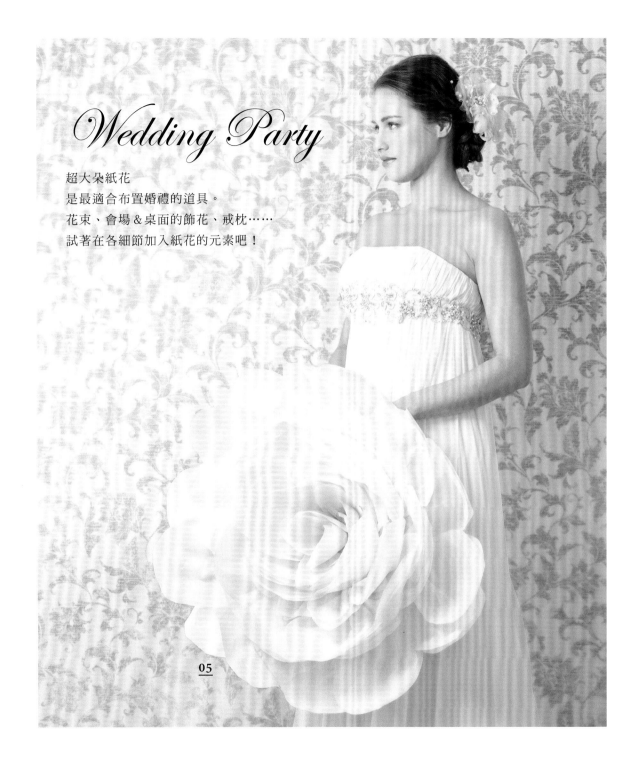

Wedding Party

超大朵紙花
是最適合布置婚禮的道具。
花束、會場＆桌面的飾花、戒枕……
試著在各細節加入紙花的元素吧！

<u>05</u>

純白捧花

將潔白柔軟的花瓣重疊數層製作而成的捧花，
既蓬鬆又輕柔，
能夠完美地展現出清新＆柔和的氛圍。

how to make⋯▶p.32-34

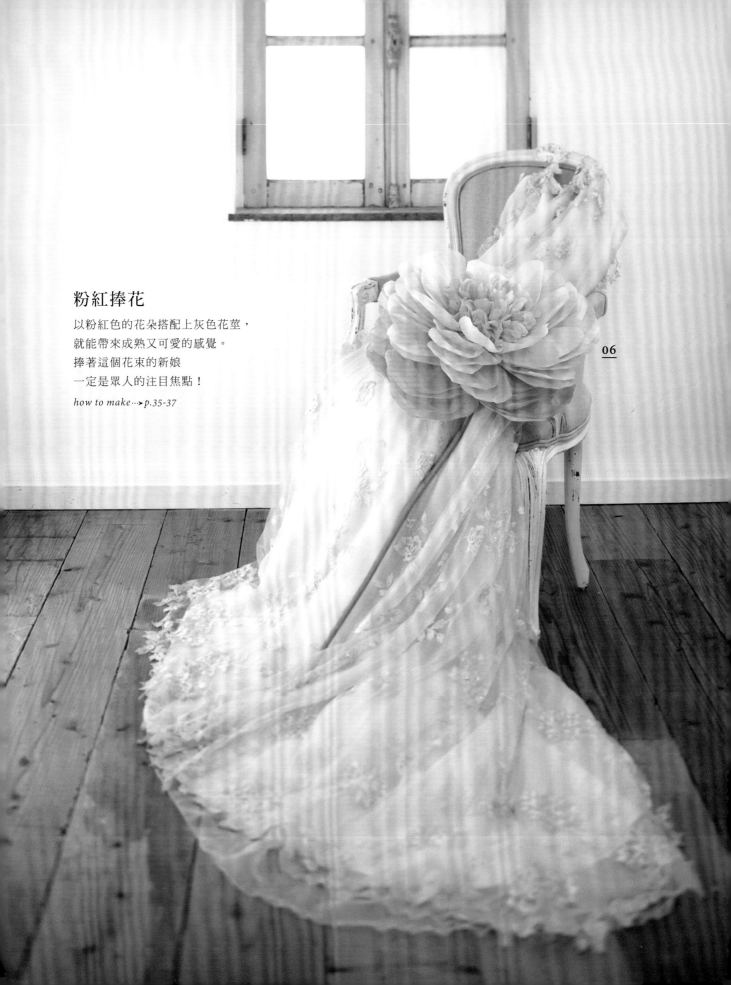

粉紅捧花

以粉紅色的花朵搭配上灰色花莖，
就能帶來成熟又可愛的感覺。
捧著這個花束的新娘
一定是眾人的注目焦點！

how to make ⋯▸p.35-37

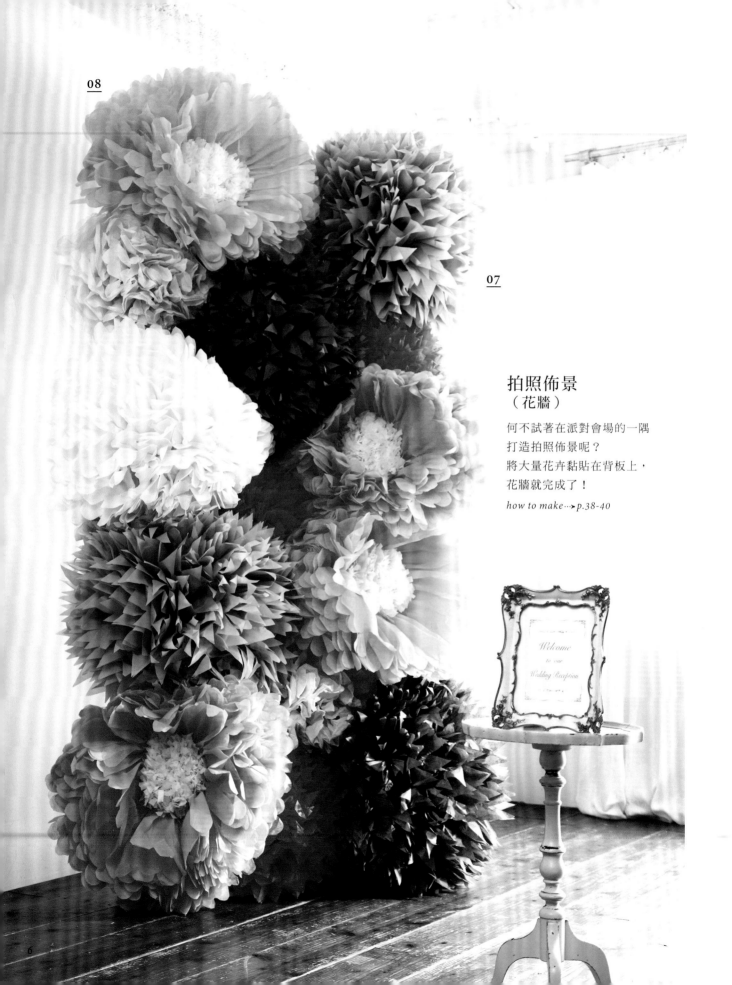

07

拍照佈景
（花牆）

何不試著在派對會場的一隅
打造拍照佈景呢？
將大量花卉黏貼在背板上，
花牆就完成了！

how to make···➤ *p.38-40*

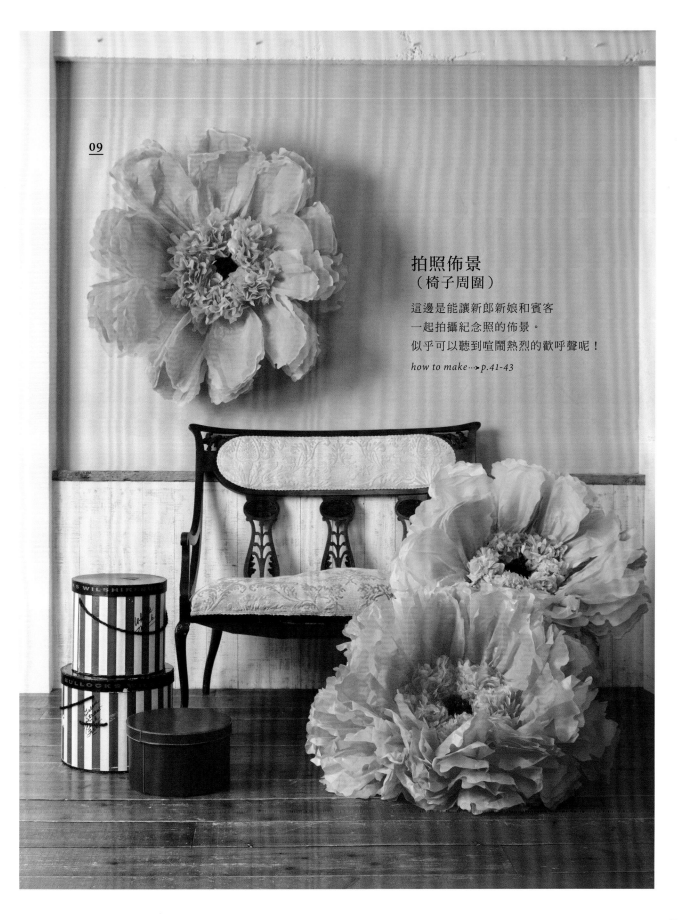

09

拍照佈景
（椅子周圍）

這邊是能讓新郎新娘和賓客
一起拍攝紀念照的佈景。
似乎可以聽到喧鬧熱烈的歡呼聲呢！

how to make ··· ▶ *p.41-43*

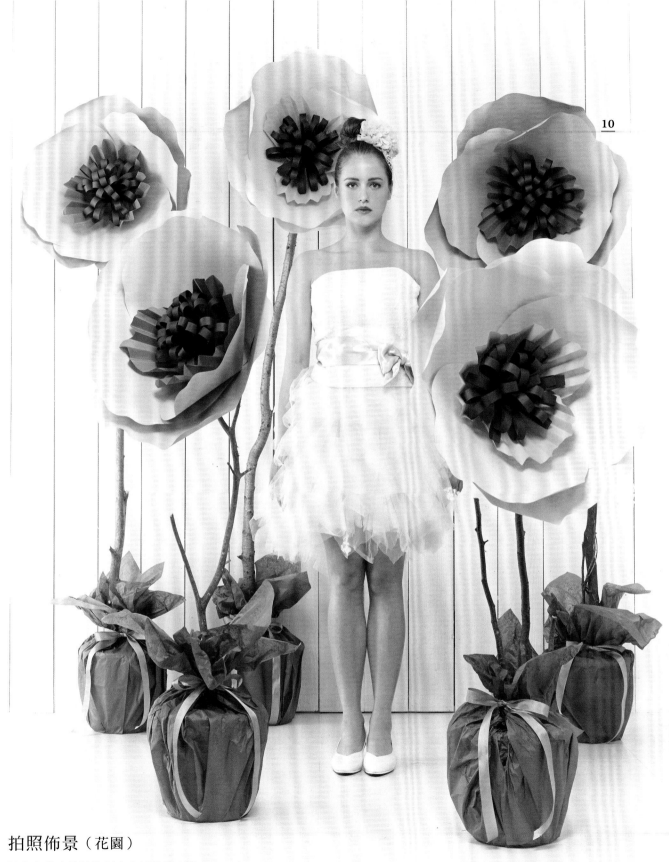

拍照佈景（花園）

以直立的盆栽風格超大朵紙花排列陳設，
營造出超現實的幻想空間。

how to make ⋯➤ *p.44-47*

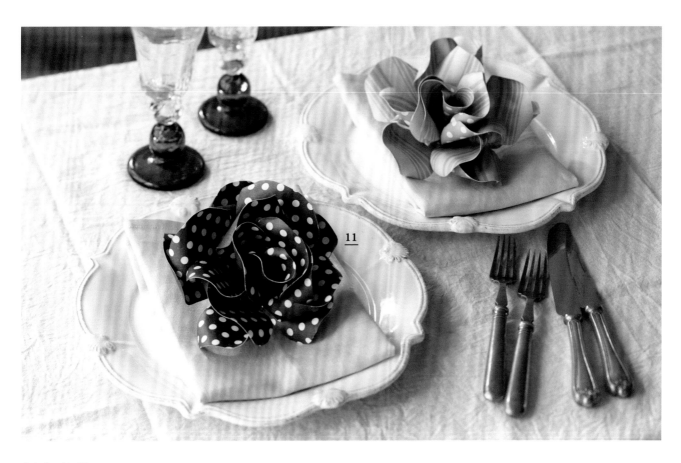

餐桌花飾

在賓客的餐桌上增添優雅的花飾表示歡迎款待。
一朵朵親手製作的紙花，將為你傳達感謝的心意。

how to make➔*p.48-49*

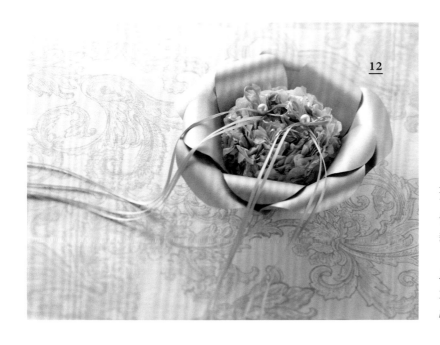

戒枕

依循西洋婚禮習俗中
新娘需準備的一件藍色物品
（something blue）為主題，
以藍色作為戒枕的基調，
並以唯美的銀色花瓣包圍住固定戒指的花芯。

how to make➔*p.50-51*

House Party

如同將招待賓客的房間布置上花朵裝飾般，
以超大朵紙花加以妝點。
一邊想著「適合什麼樣的顏色呢？」
準備也是開心的時刻！

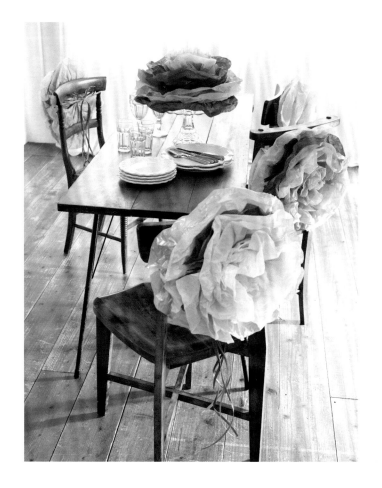
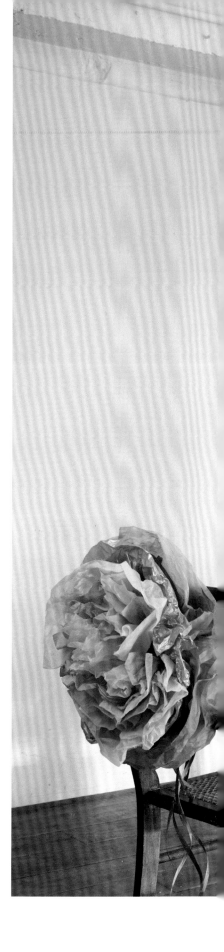

彩色大花

將花朵綁在椅背上，
妝點平時所使用的椅子。
隨意垂下的緞帶也是重點喔！

how to make ···▶ p.55

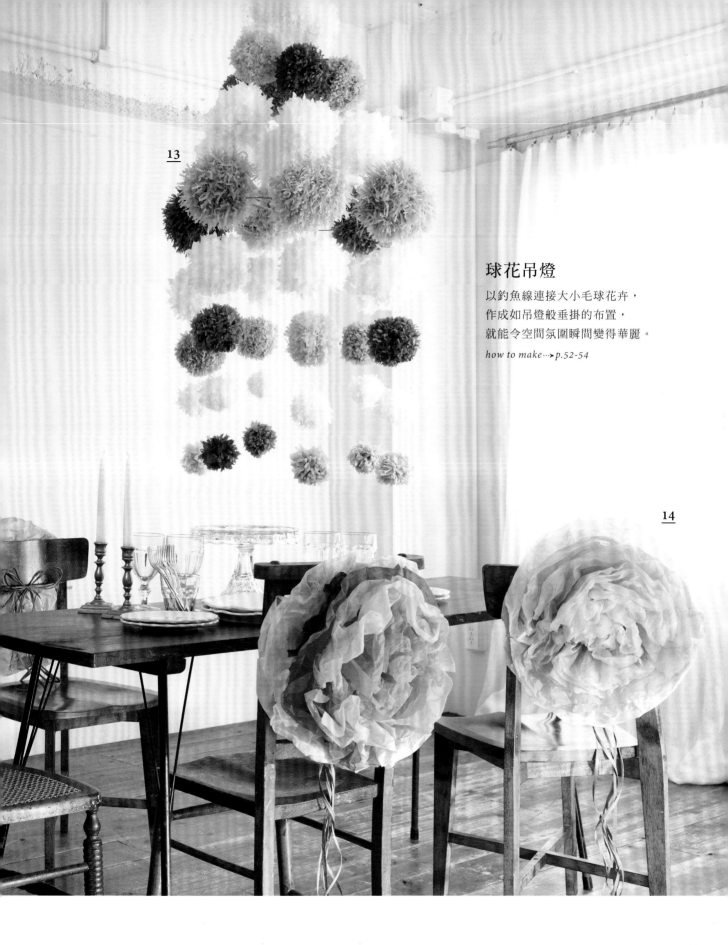

13

球花吊燈

以釣魚線連接大小毛球花卉，
作成如吊燈般垂掛的布置，
就能令空間氛圍瞬間變得華麗。

how to make ⋯▶*p.52-54*

14

11

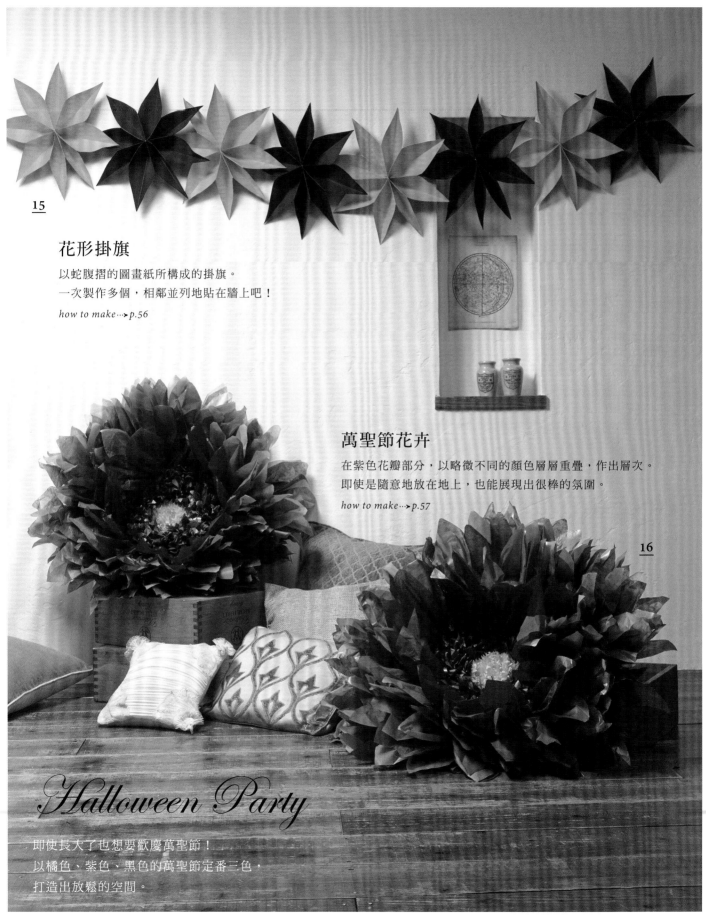

15

花形掛旗

以蛇腹摺的圖畫紙所構成的掛旗。
一次製作多個，相鄰並列地貼在牆上吧！

how to make…▶p.56

萬聖節花卉

在紫色花瓣部分，以略微不同的顏色層層重疊，作出層次。
即使是隨意地放在地上，也能展現出很棒的氛圍。

how to make…▶p.57

16

Halloween Party

即使長大了也想要歡慶萬聖節！
以橘色、紫色、黑色的萬聖節定番三色，
打造出放鬆的空間。

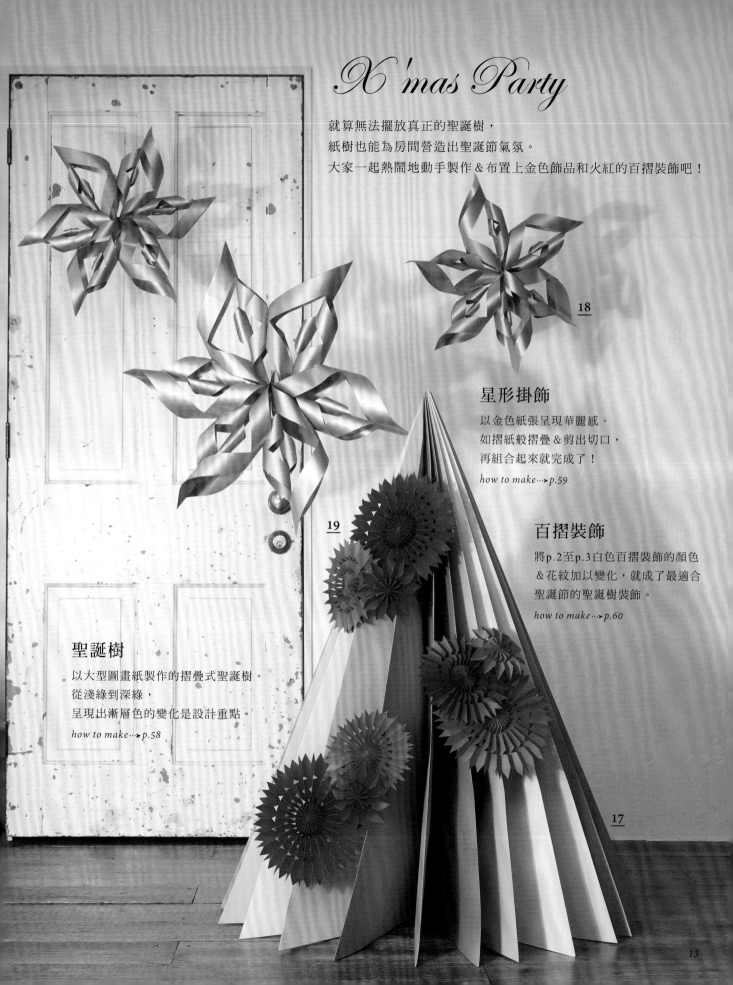

X'mas Party

就算無法擺放真正的聖誕樹，
紙樹也能為房間營造出聖誕節氣氛。
大家一起熱鬧地動手製作＆布置上金色飾品和火紅的百摺裝飾吧！

18

星形掛飾

以金色紙張呈現華麗感。
如摺紙般摺疊＆剪出切口，
再組合起來就完成了！

how to make ⋯▶*p.59*

百摺裝飾

將p.2至p.3白色百摺裝飾的顏色
＆花紋加以變化，就成了最適合
聖誕節的聖誕樹裝飾。

how to make ⋯▶*p.60*

19

聖誕樹

以大型圖畫紙製作的摺疊式聖誕樹。
從淺綠到深綠，
呈現出漸層色的變化是設計重點。

how to make ⋯▶*p.58*

17

13

Mother's Day

就將母親節必送的康乃馨作成超大朵紙花吧！
不會枯萎且可以長久裝飾，
一定會成為重要的回憶。

20

手作康乃馨

重疊的荷葉狀花瓣、花莖、葉片，
宛如重現真花一般，
作出與鮮花不盡相同，
極具存在感的單朵大花。

how to make ⋯▶ p.61-64

Birthday

雖然名牌精品或時尚雜貨很棒，
但也很推薦這樣的手作生日禮物。
作為美好的驚喜，對方一定也會很開心！

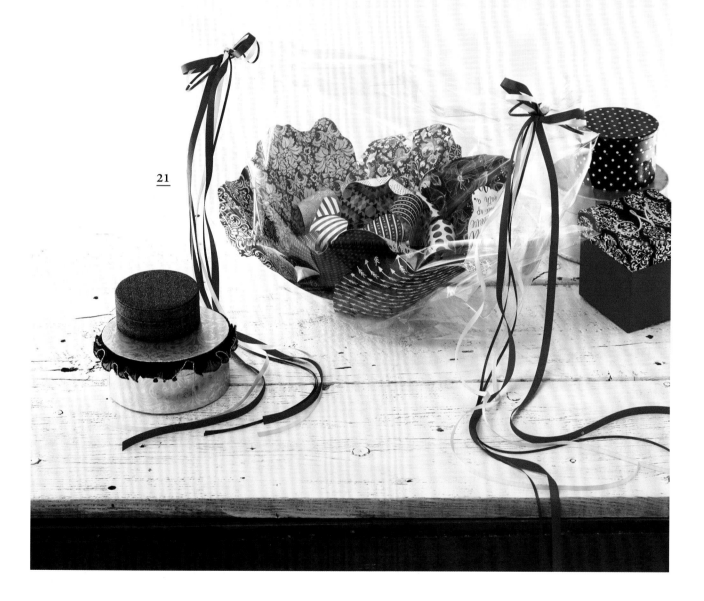

21

禮物花

為了讓內容物能清楚地被看見，
以透明塑膠紙包裝＆如糖果般可愛地綁上緞帶。

how to make ⋯▶ p.65-67

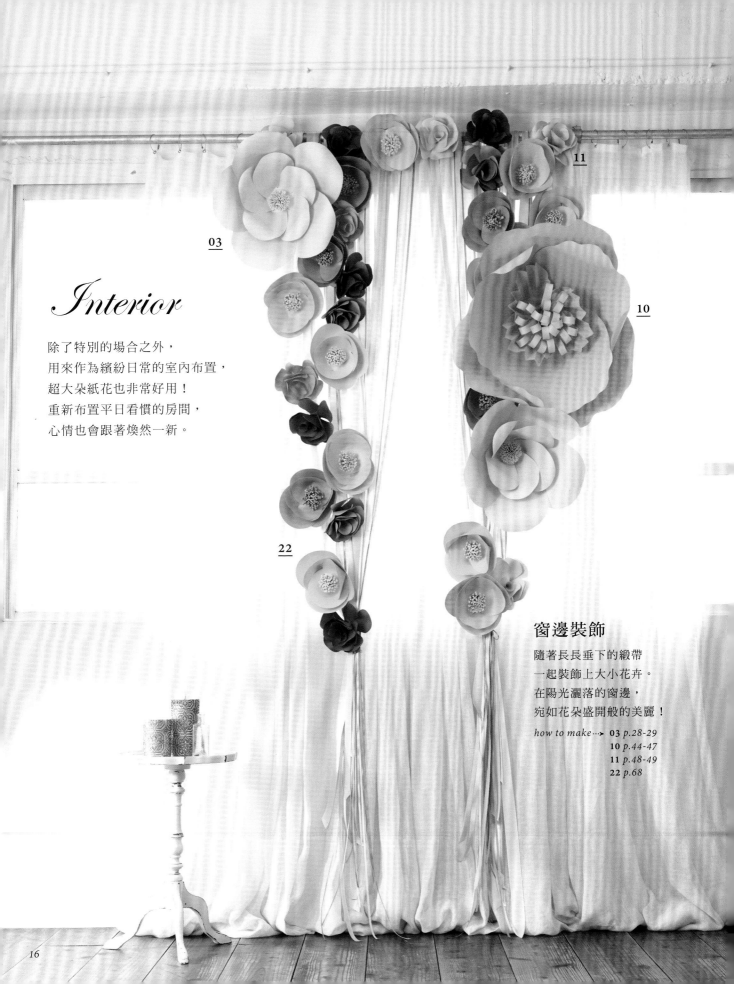

Interior

除了特別的場合之外，
用來作為繽紛日常的室內布置，
超大朵紙花也非常好用！
重新布置平日看慣的房間，
心情也會跟著煥然一新。

窗邊裝飾

隨著長長垂下的緞帶
一起裝飾上大小花卉。
在陽光灑落的窗邊，
宛如花朵盛開般的美麗！

how to make ➤ **03** *p.28-29*
10 *p.44-47*
11 *p.48-49*
22 *p.68*

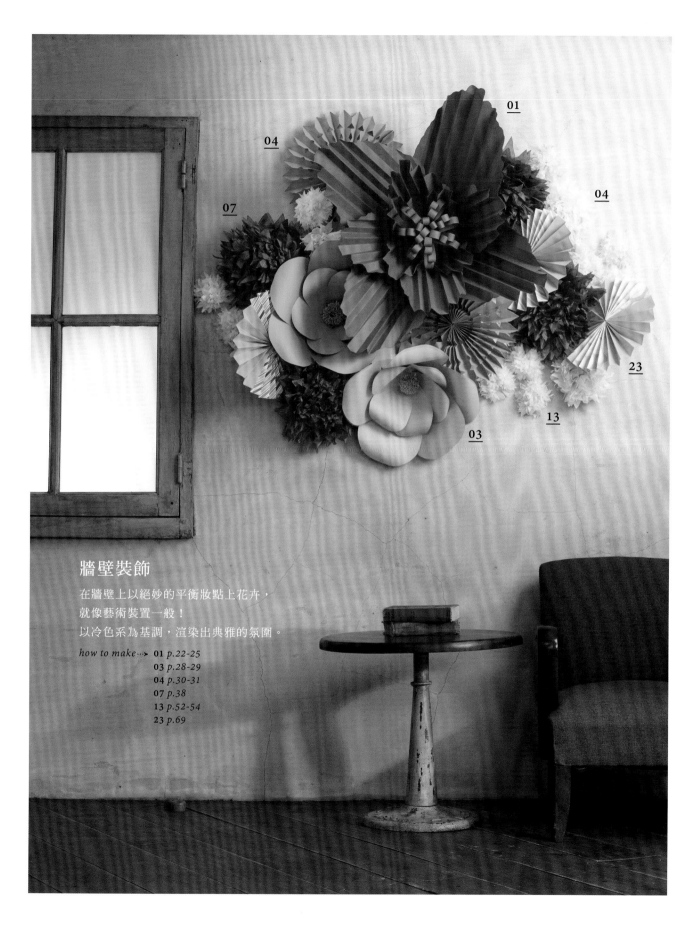

牆壁裝飾

在牆壁上以絕妙的平衡妝點上花卉，
就像藝術裝置一般！
以冷色系為基調，渲染出典雅的氛圍。

how to make···➤ 01 *p.22-25*

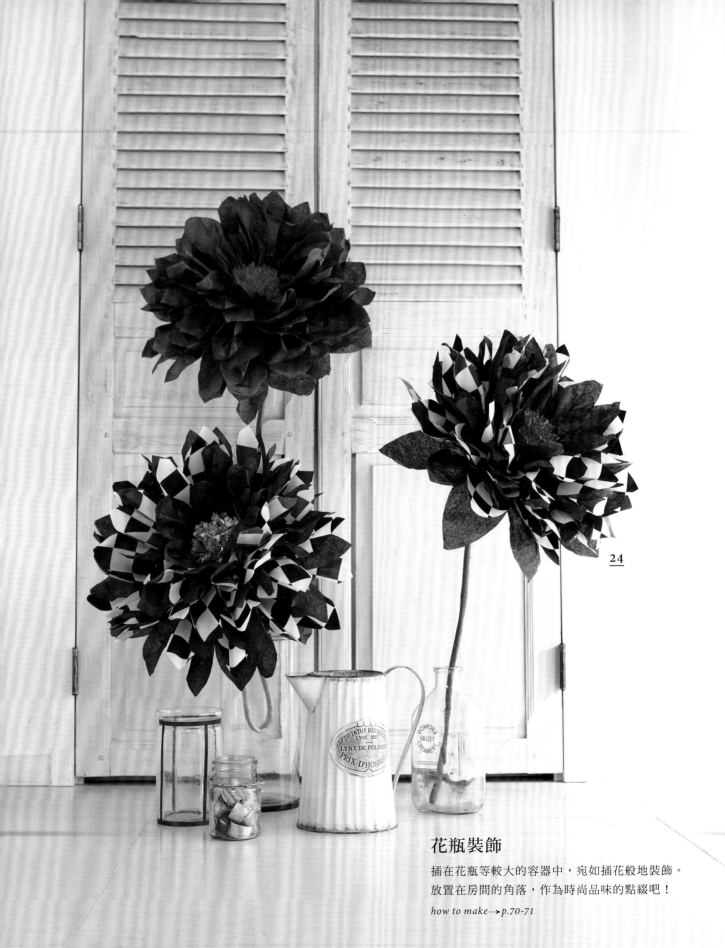

24

花瓶裝飾

插在花瓶等較大的容器中，宛如插花般地裝飾。
放置在房間的角落，作為時尚品味的點綴吧！

how to make···▶p.70-71

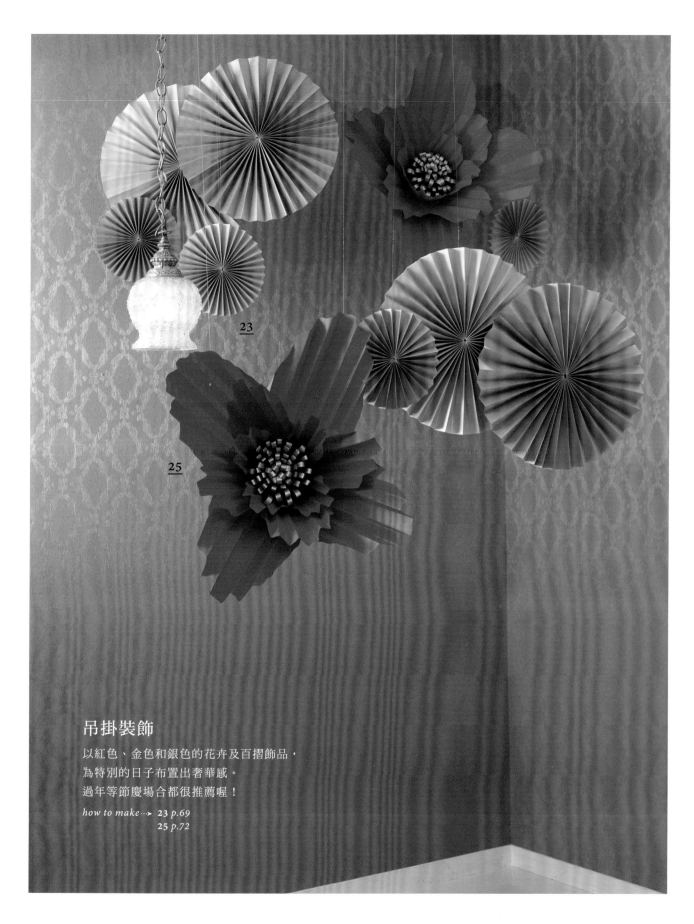

23

25

吊掛裝飾

以紅色、金色和銀色的花卉及百摺飾品，
為特別的日子布置出奢華感。
過年等節慶場合都很推薦喔！

how to make···➤ **23** *p.69*
　　　　　　　25 *p.72*

基礎作法&重點

只要掌握好基礎作法，材料選擇&製作皆能順利進行。

基本材料&工具　在此先了解紙張種類&容易操作的尺寸&工具的用法吧！

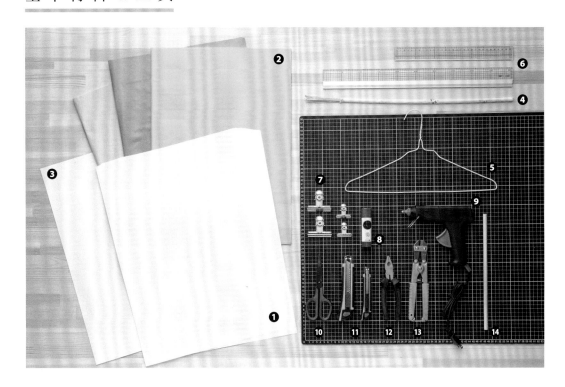

材料

❶圖畫紙…本書中使用四開（尺寸：392×542mm）&八開（尺寸：271×392mm）圖畫紙。

❷薄葉紙…所謂「薄葉紙」是指用來保護&包裝鞋子等商品的薄紙。本書中使用IP薄葉紙（尺寸：760×500mm）、蠟紙（尺寸：750×500mm）。薄葉紙可於販售包材商品的店家或網購購買。

❸厚紙板…黏合花瓣時，當作底座使用。

❹鐵絲＃24…用於固定花瓣。鐵絲號數是依粗細進行編號，因為＃24易於操作，故建議使用。

❺鐵衣架…用於製作花莖。

工具

❻尺…建議配合製作的花朵大小，分別選用短尺（20至30cm等）或長尺（50cm等）以便製作。

❼圓形紙夾…裁剪紙張或塗抹黏膠時，用於固定以防錯位。

❽黏膠…用於黏合花瓣等零件。

❾熱熔槍…熱熔槍是用來熔化條狀熱塑黏著劑「熱熔膠條」的工具。可從賣場或均一價商店購得。

※由於使用時會加溫熱燙，需特別注意操作。請充分閱讀商品說明書，正確地使用！

❿剪刀…用於將紙張裁剪成花瓣狀。

⓫美工刀…用於切割直線&切口。

⓬鉗子…用於彎摺鐵絲&鐵衣架。

⓭鋼絲剪…用於剪斷鐵絲&鐵衣架。

⓮圓棍…用於將花瓣作出弧形。以表面無菱角的鉛筆或原子筆代替也OK。

基 本 作 法

大致可區分為將花瓣一片一片地分開貼合
&將紙張蛇腹摺的作法。
將此兩種作法進行搭配組合與變化，
就能完成各式各樣的超大朵紙花。

●貼合花瓣の作法

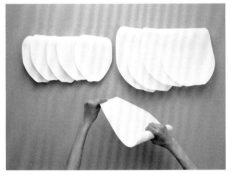

1 依紙型將紙張裁剪成花瓣形狀，再加
以整理塑型。

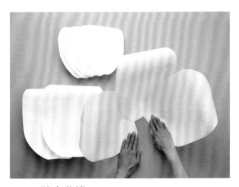

2 貼合花瓣。

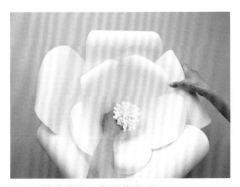

3 黏貼花芯，作最後整理。

●蛇腹摺の作法

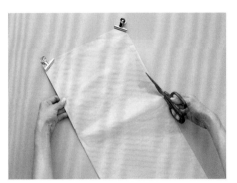

1 將紙張裁剪成花瓣狀。

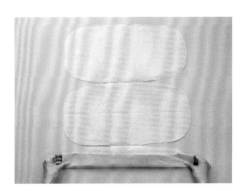

2 進行蛇腹摺。
※有時也會先進行蛇腹摺後，再裁剪成花
瓣狀。

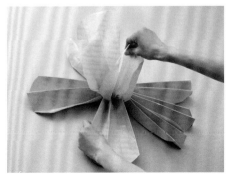

3 以鐵絲固定中心點&上拉立起花瓣。

01 鋸齒花瓣（白色） *photo…▶p.2-3,19*

以圖畫紙製作而成的花瓣帶有韌性，
裝飾於牆面可予人時尚的印象。

材料 [S尺寸]
・四開圖畫紙（花瓣・花芯用）……5張
[M尺寸]
・四開圖畫紙（花瓣用）……8張
・四開圖畫紙（花芯用）……1張

工具 ・尺
・剪刀
・熱熔槍、熱熔膠條

M尺寸：寬約80cm

S尺寸：寬約55cm

作法

▶▶ 製作花瓣

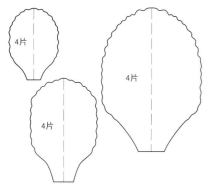

4片
4片
4片

1 參照p.24至p.25「紙張的使用」
&「紙型的用法」，將圖畫紙裁
剪成花瓣狀。製作S尺寸時，A、
B、C各準備4片；製作M尺寸時，
B、C、D各準備4片。

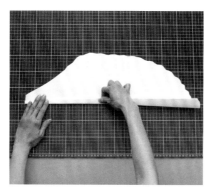

2 每片花瓣對摺後，再開始進行蛇
腹摺。

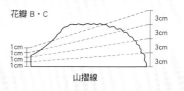

Point

將山摺線置於下方，花瓣A以左側
0.5cm、右側2cm，花瓣B・C以左
側1cm、右側3cm，花瓣D以左側
1.5cm、右側4cm的間距斜向地摺
疊。

花瓣 B・C
1cm / 1cm / 1cm / 1cm
3cm / 3cm / 3cm / 3cm
山摺線

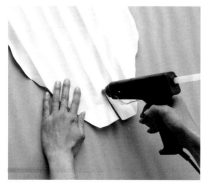

3 展開，將下側剪出切口&以熱熔
槍在切口處塗上黏著劑。

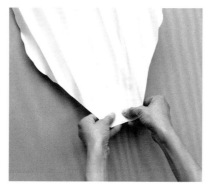

4 將下側切口處重疊黏貼，使花瓣
呈現立體狀。

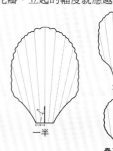
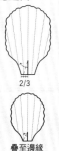

Point

藉由重疊幅度的變化，呈現出的立
體感也會有所不同。越靠近內側的
花瓣，立起的幅度就應越高。

2/3
一半
疊至邊緣

►► 製作花芯

5 參照p.25，將對摺的圖畫紙以剪刀剪出切口。

6 攤開，往摺線反方向摺疊＆貼合邊緣。

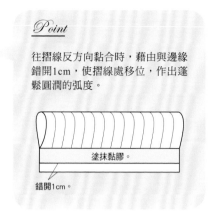

Point

往摺線反方向黏合時，藉由與邊緣錯開1cm，使摺線處移位，作出蓬鬆圓潤的弧度。

塗抹黏膠。

錯開1cm。

►► 黏合花瓣

7 從邊端捲起，捲至末端以熱熔槍塗上黏著劑固定。

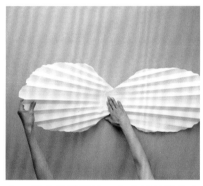

8 從大花瓣開始，依序以熱熔槍在下側塗抹黏著劑，貼合花瓣。

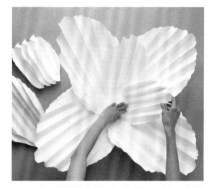

9 中型花瓣則與大花瓣呈位置交錯的方式黏貼。並以相同手法黏貼小花瓣。

►► 黏貼花芯

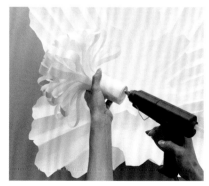

10 在花芯的下方邊緣，以熱熔槍塗抹黏著劑。

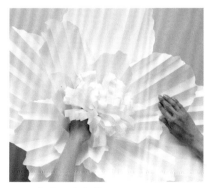

11 黏貼固定在花朵中心。

組合圖

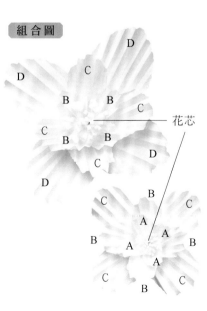

花芯

●紙張的使用

＊將四開圖書紙如下圖所示裁剪
　A、B、C，就可以毫不浪費地
　利用紙張。D則無需將四開圖畫
　紙裁開，直接整張使用即可。

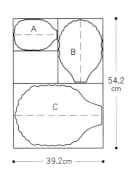

54.2
cm

39.2cm

●紙型的用法

＊將A、B、C、D圖畫紙各自對摺
　後，如下圖所示依照紙型作上記
　號，再將圖畫紙裁剪成花瓣狀。

摺線

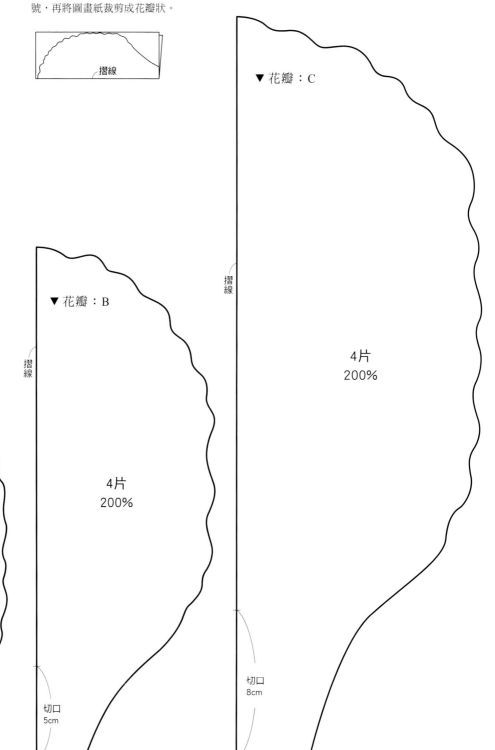

▼ 花瓣：C

摺線

4片
200%

切口
8cm

▼ 花瓣：B

摺線

4片
200%

切口
5cm

▼ 花瓣：A

摺線

4片
200%

切口
4cm

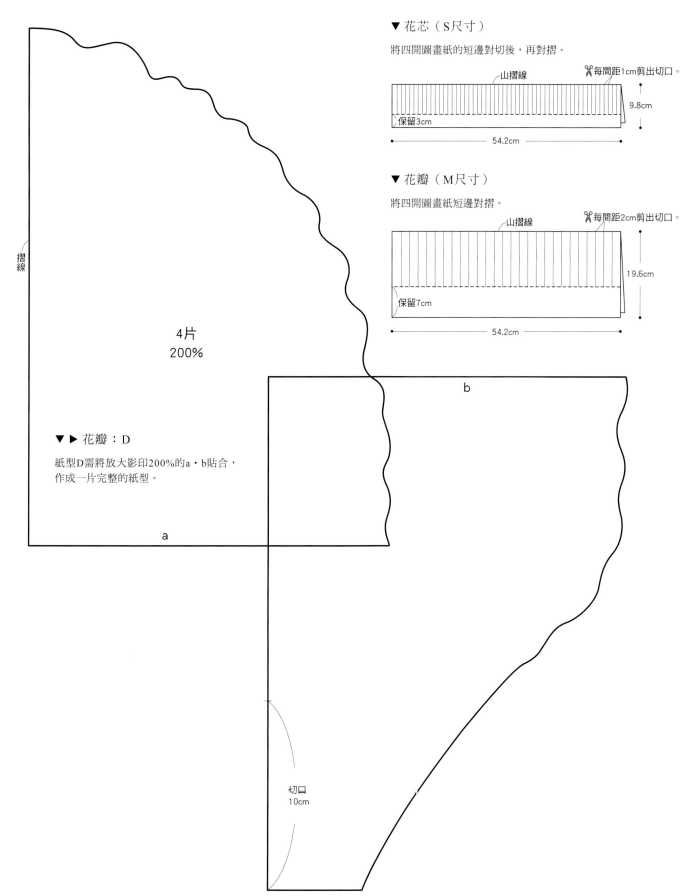

▼ 花芯（S尺寸）

將四開圖畫紙的短邊對切後，再對摺。

山摺線

✂ 每間距1cm剪出切口。

9.8cm

保留3cm

54.2cm

▼ 花瓣（M尺寸）

將四開圖畫紙短邊對摺。

山摺線

✂ 每間距2cm剪出切口。

19.6cm

保留7cm

54.2cm

摺線

4片
200%

▼ ▶ 花瓣：D

紙型D需將放大影印200%的a・b貼合，
作成一片完整的紙型。

a

b

切口
10cm

02 細長花瓣 *photo···▶p.2-3*

形狀簡單＆製作容易，也很推薦給初學者。
以各色紙張開心地製作吧！

材料
・四開圖畫紙（花瓣・花芯用）……4張
・厚紙板（底座用・15×15cm）…1張

工具
・剪刀
・熱熔槍、熱熔膠條
・圓棍、鉛筆等物品

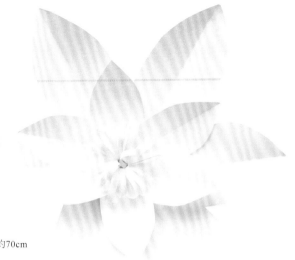

尺寸：寬約70cm

作法

▶▶ 製作花瓣

1　參考p.27「紙張的使用」＆「紙型的用法」，將圖畫紙裁剪成花瓣狀。A、B各準備6片。

2　展開後將下側剪出切口＆以熱熔槍在切口處塗上黏著劑，如右圖所示重疊黏合，使花瓣呈現立體狀。

Point

花瓣A黏合於2/3的位置，花瓣B則黏合於一半的位置。

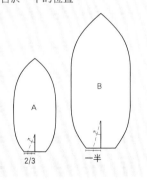

▶▶ 製作花芯

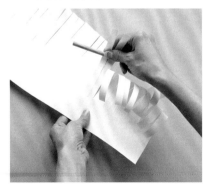

3　參照p.27，以剪刀在圖畫紙上剪出切口，再以圓棍或鉛筆刮壓切口的紙條，使其產生弧度。

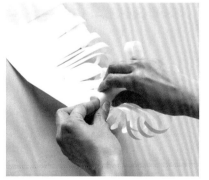

4　從邊端捲起，捲至尾端再以熱熔槍塗抹黏著劑固定。

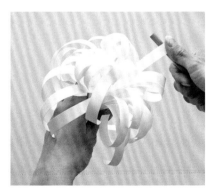

5　以圓棍或鉛筆整理花芯的捲度。

▼ 花芯　將四開圖畫紙的短邊對切後使用。

● 紙張的使用

＊將四開圖畫紙如下圖所示裁剪，就可以毫不浪費地利用紙張。

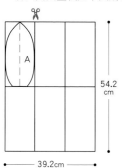

54.2 cm

39.2cm

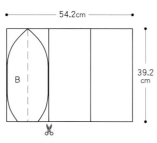

54.2cm

B

39.2 cm

● 紙型的用法

＊A、B圖畫紙各自對摺後，如右圖所示依照紙型作上記號，再將圖畫紙裁剪成花瓣狀。

摺線

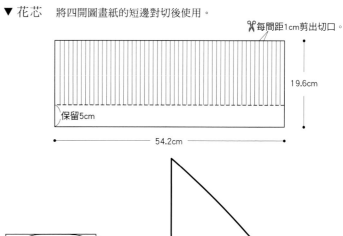

✂每間距1cm剪出切口。

19.6cm

保留5cm

54.2cm

►► 黏合花瓣

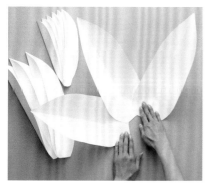

6　從較大的花瓣開始，依序以熱熔槍在下側塗抹黏著劑，貼合花瓣。第一層黏貼完畢後，先將其貼合在裁剪成直徑15cm的圓形厚紙板底座上。

►► 黏貼花芯

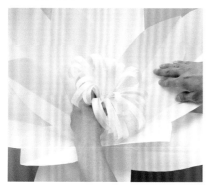

7　在花芯下方邊緣以熱熔槍塗抹黏著劑，黏貼於花朵中心處。

組合圖

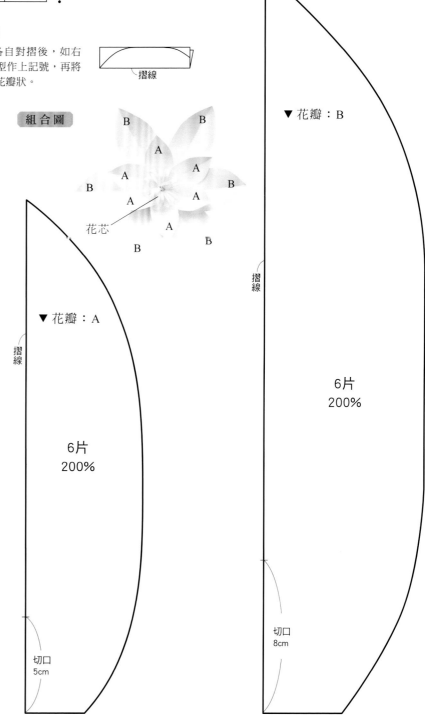

B　B
A
A
A
B　　　A
A　　　B
花芯　　　A
A
B　　　B

▼ 花瓣：B

摺線

6片
200%

切口
8cm

▼ 花瓣：A

摺線

6片
200%

切口
5cm

03　外捲花瓣 *photo···▶p.2-3,16,17*

使花瓣捲曲，呈現可愛姿態。
花瓣的貼合位置是作出漂亮成品的重點。

材料　[S尺寸]
　　　　・四開圖畫紙……3張
　　　　・厚紙板（底座用・6×6cm）…1張
　　　　[M尺寸]
　　　　・四開圖畫紙……5張
　　　　・厚紙板（底座用・16cm×16cm）…1張

工具　・剪刀
　　　　・熱熔槍、熱熔膠條

S尺寸：寬約45cm

M尺寸：寬約55cm

作法

▶▶ 製作花瓣

1　參照p.29「紙張・紙型的用法」，將圖畫紙裁剪成花瓣狀。S尺寸是A、B各準備5片，M尺寸是B、C各準備5片。

5片　　5片

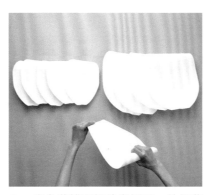

2　在各花瓣下側剪出切口，外側花瓣在一半處、內側花瓣則在2/3處黏合，使花瓣呈現立體狀。再以手輕輕外捲花瓣前端，使其彎曲。

▶▶ 製作花芯

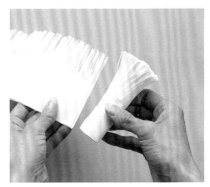

3　參照p.29「花芯」圖，以剪刀在圖畫紙上剪切口。捲好一張後，再重疊上另一張捲起，捲至末端以熱熔槍固定。

▶▶ 黏合花瓣

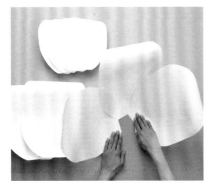

4　從大花瓣開始，依序在下方以熱熔槍塗抹黏著劑，貼合花瓣。第一層黏貼完畢後，S尺寸貼合在直徑6cm、M尺寸貼合在直徑16cm的圓形厚紙板底座上。

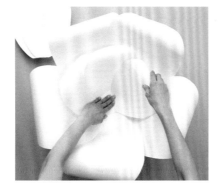

5　以與大花瓣相互交錯的位置，排列黏貼小花瓣。

▶▶ 黏貼花芯

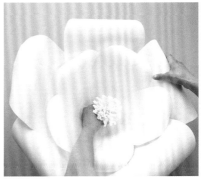

6　將花芯下方邊緣以熱熔槍塗抹黏著劑，黏貼在花朵中心位置。

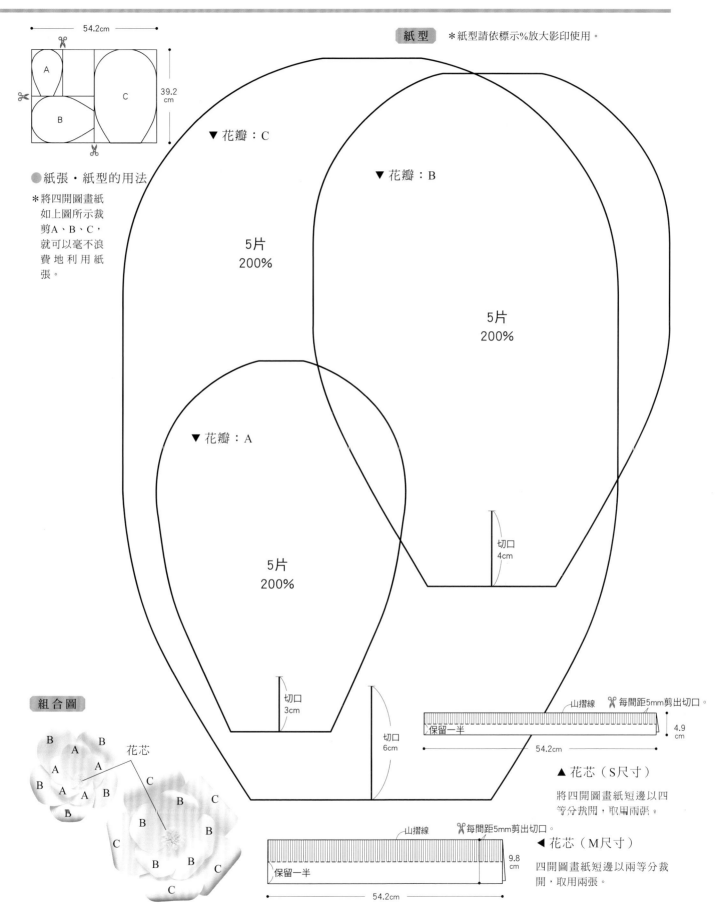

54.2cm

39.2 cm

●紙張‧紙型的用法

＊將四開圖畫紙
　如上圖所示裁
　剪A、B、C，
　就可以毫不浪
　費地利用紙
　張。

▼花瓣：C

▼花瓣：B

5片
200%

5片
200%

▼花瓣：A

5片
200%

切口
4cm

切口
3cm

切口
6cm

組 合 圖

B　　B
　A
A　　A
　　　　C
B　A　B
　B
　　　　C
　　B
　　　B
C　　　B
　B　B
　B　C
　C

花芯

山摺線　　✂ 每間距5mm剪出切口。

保留一半　　4.9 cm

54.2cm

▲ 花芯（S尺寸）

將四開圖畫紙短邊以四
等分裁開，取用兩張。

山摺線　　✂ 每間距5mm剪出切口。

保留一半　　9.8 cm

54.2cm

◀ 花芯（M尺寸）

四開圖畫紙短邊以兩等分裁
開，取用兩張。

04　百摺裝飾（帶切口花紋）　*photo··➤p.2-3,17*

「百摺裝飾」是如俯視盛開花朵般的圓形花飾。
自中心呈放射狀擴散是其特徵。

材料　・四開圖畫紙……2張

工具　・尺
　　　　　・美工刀
　　　　　・剪刀
　　　　　・黏膠
　　　　　・熱熔槍、熱熔膠條

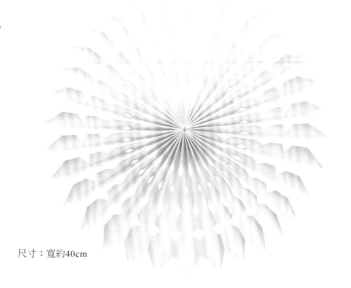

尺寸：寬約40cm

作法

▶▶ 將紙張進行蛇腹摺

1　將四開圖畫紙的短邊對半裁開
　　後，在長邊作3cm寬的記號，並以
　　美工刀輕劃切痕以便摺疊。

2　沿著切痕進行蛇腹摺。

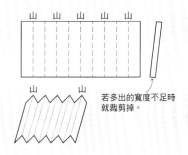

Point

若摺疊到末端發現寬度不夠時，就
切除多餘的紙張，使左右兩端呈山
摺狀。

山　　山　　山　　山　　山

山　　　　　　山

若多出的寬度不足時
就裁剪掉。

▶▶ 裁出切口

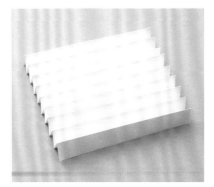

3　蛇腹摺完成。以相同作法摺製4張
　　組件備用。

4　參照p.31「紙型的用法」，以美
　　工刀切割。其他3張作法亦同。

Point

以剪刀裁剪也OK。此時不要一次
全部剪開，每次重疊二至三張，慢
慢地裁剪。

Arrangement

百摺裝飾依紙張顏色、大小、剪開切口的差異，會產生不同的感覺。本書也介紹了各種圖案的百摺裝飾。

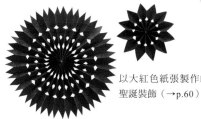

以大紅色紙張製作的聖誕裝飾（→p.60）

不作出切口，更簡單！
（→p.69）

紙型 ＊紙型請依標示％放大影印使用。

● 紙型的用法

將蛇腹摺的圖畫紙一端邊緣，依紙型作出裁切記號。

組合圖

組合4張組件。

▶▶ 貼合組件

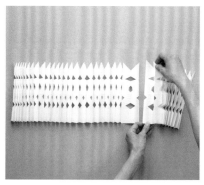

5 將步驟4的4張組件兩端分別以黏膠貼合。

Point

將山摺線重疊，對齊貼合。

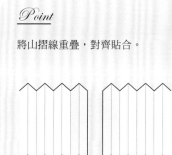

此處重疊貼合。

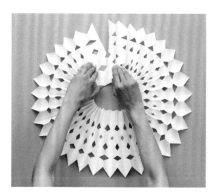

6 作成環狀＆黏合末端。

7 以熱熔槍將環中心塗上黏著劑，固定環形。

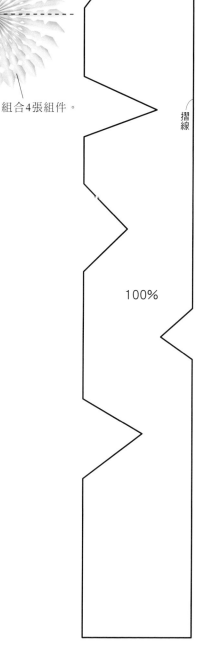

摺線

100%

05　純白捧花　*photo ⋯ p.4*

蓬鬆地堆疊薄葉紙以增加分量感。
持手則以鐵衣架加工製作。

材料
- 薄葉紙……23張
- 厚紙板（四開大小）……1張
- 鐵衣架
- 緞帶（寬1.5cm）……50cm左右

工具
- 剪刀
- 熱熔槍、熱熔膠條
- 雙面膠

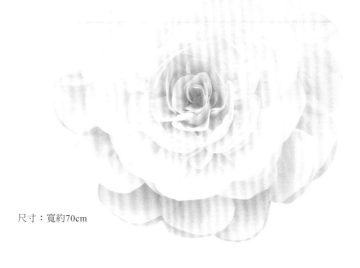

尺寸：寬約70cm

作法

▶ ▶ 製作大花瓣

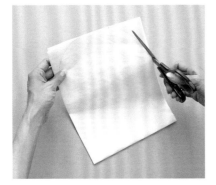

1　參照p.34「紙張的使用」&「紙型的用法」，以紙型A將薄葉紙一片片地摺疊&裁剪。以相同作法製作22片備用。

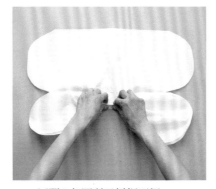

2　展開&如圖所示抓捏下側。

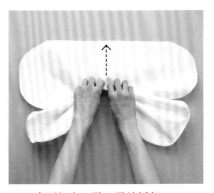

3　由下往上一點一點地抓起。

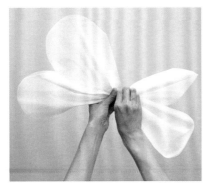

4　將抓起處扭轉兩次固定。

Point

22片之中，10片自正中央抓起，另12片則自1/3處抓起。

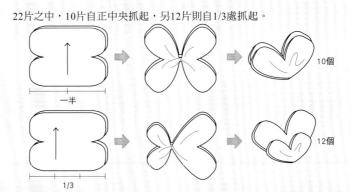

▶▶ 製作小花瓣

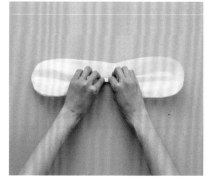

5 參照p.34的「紙張的使用」&「紙型的用法」，以紙型B將薄葉紙一片片地摺疊&裁剪。再以大花瓣相同作法往上抓起。

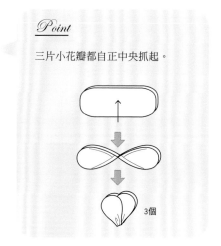

參照p.34

6 將抓起處扭轉兩次固定。以相同作法製作3個備用。

Point

三片小花瓣都自正中央抓起。

3個

▶▶ 製作持手

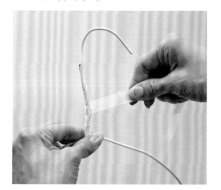

7 將鐵衣架彎成圓形後，將持手貼上雙面膠&纏上緞帶

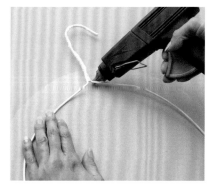

8 將厚紙板裁剪成比衣架更大一圈的圓，以熱熔槍固定。

▶▶ 黏貼花瓣

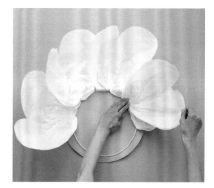

9 從步驟4的12個自1/3處抓起的花瓣中，取7個以小花瓣在外側的方式黏貼在厚紙板周圍。

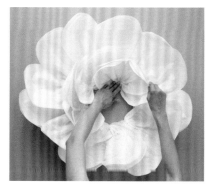

10 從10個自正中央抓起的花瓣中，取6個黏貼在內側。

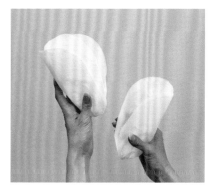

11 再黏貼上步驟9剩餘的5個&步驟10剩餘的4個，並將步驟6的花瓣組合成筒狀。

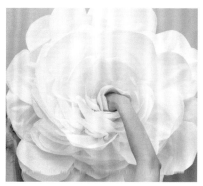

12 將步驟11黏貼在步驟10的中心處。

▼ 花瓣：A

200%

摺線

▼ 花瓣：B

200%

● 紙張的使用

＊將薄葉紙如圖所示摺疊使用。

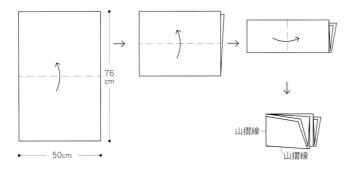

76
cm

50cm

山摺線

山摺線

● 紙型的用法

＊如圖所示，將摺疊好的薄葉紙
　依照紙型在裁剪處作上記號。

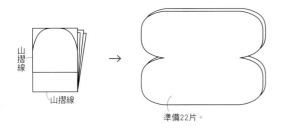

山摺線

山摺線

準備22片。

將紙張裁剪成四張。

76
cm

50cm

● 紙張的使用

＊將薄葉紙如圖所示摺疊使用。

山摺線

山摺線

● 紙型的用法

＊如圖所示，將摺
　疊好的薄葉紙依
　照紙型在裁剪
　處作上記號。

山摺線

準備3片。

組 合 圖

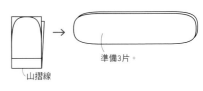

A（在1/3處扭轉
的花瓣）7個

A（在1/3處扭轉
的花瓣）5個

A
（在一半處扭
轉的花瓣）6個

A（在一半處扭
準的花瓣）4個

B　3個

06　粉色捧花　_photo···→p.5_

以雙色紙張呈現微妙變化。
加上花莖後，就可以握持花莖處囉！

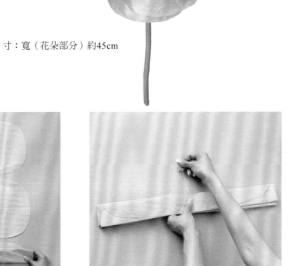

材料
- 薄葉紙（深粉紅色）……8張
- 薄葉紙（淺粉紅色）……8張
- 鐵絲＃24
- 鐵衣架……2支
- 包覆花莖的不織布或緞帶（寬2cm）……約2m

工具
- 圓形紙夾
- 剪刀
- 鐵衣架
- 絕緣膠帶
- 雙面膠

寸：寬（花朵部分）約45cm

作法

▶▶ 製作大花瓣

1 參照p.37的「紙張的使用」＆
「紙型的用法」，依紙型A裁剪薄
葉紙。將八張薄葉紙重疊摺起，
並在重疊狀態下進行裁剪。

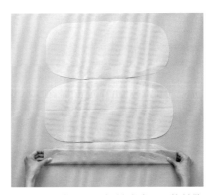

2 展開步驟1＆摺疊成寬5cm的蛇腹
摺。

3 在步驟2的正中央以鐵絲纏繞兩
圈＆扭轉固定。

▶▶ 製作中花瓣

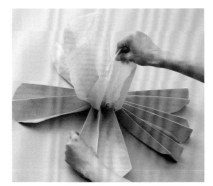

4 一片片地將步驟3的花瓣上拉立
起。

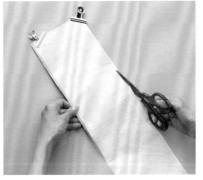

5 參照p.37的「紙張的使用」＆
「紙型的用法」，依紙型B裁剪薄
葉紙。將八張薄葉紙重疊摺起，
並在重疊狀態下進行裁剪。

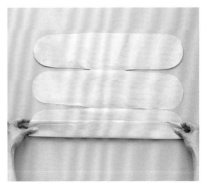

6 展開步驟5＆摺疊成寬5cm的蛇腹
摺，並以步驟3、4相同作法立起
花瓣。

▶▶ 製作小花瓣

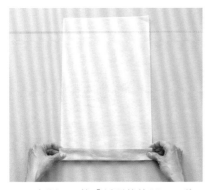

7 參照p.37的「紙張的使用」，將C紙摺成寬3cm的蛇腹摺。

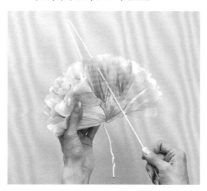

8 參照p.37「紙型的用法」，裁剪薄葉紙。

▶▶ 完成大・中・小花瓣

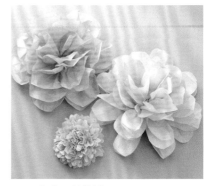

9 完成三種花瓣。

▶▶ 製作花莖

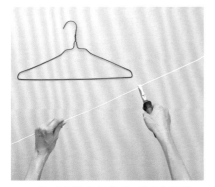

10 將兩支鐵衣架各自延展成條狀＆從距離一端30cm左右處摺起，作成鉤子狀。

▶▶ 組合花朵＆花莖

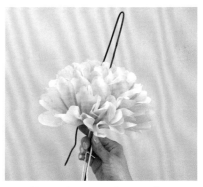

11 小花瓣的中央處勾上步驟10的其中一根鉤子。

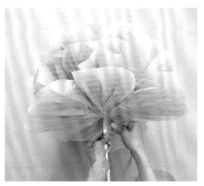

12 使另一根鉤子與步驟11的鉤子呈十字交叉狀，自相反方向勾上。

▶▶ 完成花莖

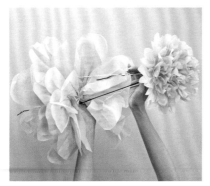

13 將步驟12的鉤子插入中花瓣的中心，再插入大花瓣的中心。

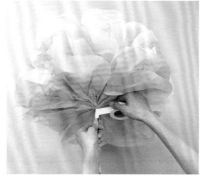

14 將步驟13在花朵下方收合，以絕緣膠帶纏繞固定。

15 在花莖處黏貼雙面膠，再包覆上不織布或緞帶。

紙 型 ＊紙型請依標示%放大影印使用。

●紙張的使用

＊A是將紙張如圖所示摺疊使用。
　B是將紙張裁剪成正方形後，摺
　成四摺。C則是將B剩餘的紙張
　進行蛇腹摺。

●紙型的用法

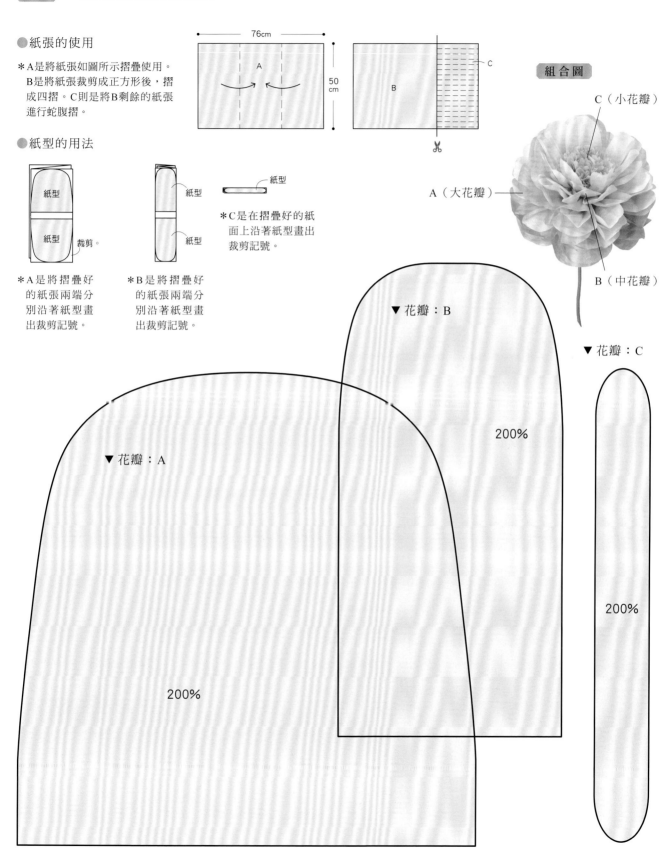

76cm

A

50cm

B

C

✂

組 合 圖

C（小花瓣）

A（大花瓣）

B（中花瓣）

紙型

紙型

裁剪。

紙型

紙型

紙型

＊C是在摺疊好的紙
　面上沿著紙型畫出
　裁剪記號。

＊A是將摺疊好
　的紙張兩端分
　別沿著紙型畫
　出裁剪記號。

＊B是將摺疊好
　的紙張兩端分
　別沿著紙型畫
　出裁剪記號。

▼花瓣：B

200%

▼花瓣：A

200%

▼花瓣：C

200%

07 球花 *photo…→p.6,17*

以薄葉紙製作而成的半球形球花。
分別利用三種類的紙型，
可作成形狀、大小不同的二種樣式。

材料
・薄葉紙（以紙型A、B製作時）……各30張
・薄葉紙（以紙型C製作時）……15張
・鐵絲＃24

工具
・尺
・剪刀

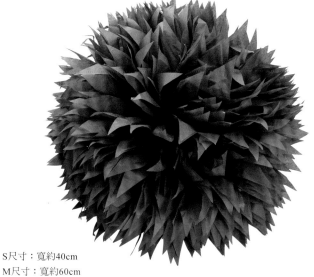

S尺寸：寬約40cm
M尺寸：寬約60cm
（此作品為使用紙型A的M尺寸）

作法

▶▶ 製作花瓣

1 參照p.40「紙張的使用」&「紙型的用法」，將蛇腹摺的薄葉紙剪成花瓣狀。A、B需製作2組相同的花瓣。

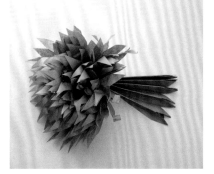

2 在步驟1的正中央以鐵絲纏繞兩圈&扭轉固定，並將花瓣一片片立起（圖示中為立起一半花瓣的模樣）。C只需進行至此步驟將全部花瓣立起即可完成。

▶▶ 整理形狀

3 以紙型A、B製作時，需將步驟2製作的兩組花瓣結合在一起。

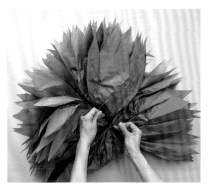

4 以鐵絲纏繞固定，整理成半球形。

Point

紙型A可製作出尖頭花瓣，紙型B可製作出圓頭花瓣，紙型C則可製作出比A花瓣更細瘦的球花。也可以參照p.39應用紙型B的變化作法，作出有花芯的款式。

使用範例

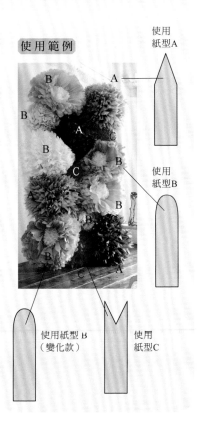

使用紙型A

使用紙型B

使用紙型 B（變化款）

使用紙型C

08 球花（變化款） *photo ⋯ ▸ p.6*

在進行蛇腹摺之前，先將大小不同的薄葉紙重疊在一起，
即可作出帶有花芯的花朵。

材料
- 薄葉紙（花瓣用）……24張
- 薄葉紙（花芯用）……10張
- 鐵絲 # 24

工具
- 尺
- 剪刀
- 圓紙夾

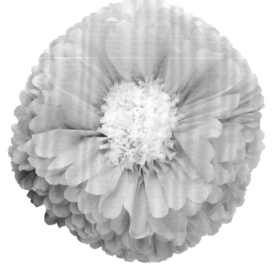

尺寸：寬約70cm

作法

▶▶ 製作花瓣 & 花芯

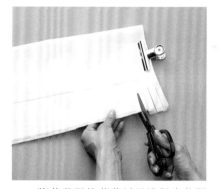

1 將花芯用的薄葉紙長邊對半裁開後，重疊10張裁剪成相同尺寸的紙張，對摺短邊 & 自邊緣起剪出長7cm．間距1cm的切口。以相同作法製作2組。

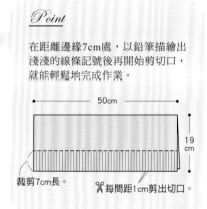

Point

在距離邊緣7cm處，以鉛筆描繪出淺淺的線條記號後再開始剪切口，就能輕鬆地完成作業。

50cm

19 cm

裁剪7cm長。 ✂每間距1cm剪出切口。

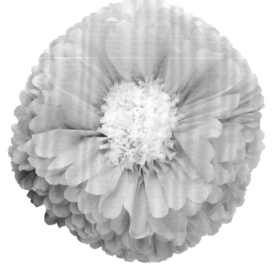

2 重疊12片花瓣用薄葉紙，再在上方重疊10片展開的步驟 1。

▶▶ 整理形狀

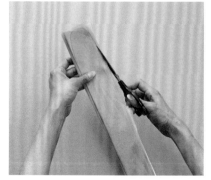

3 參照p.40的紙型B「紙張的使用」&「紙型的用法」，摺出寬5cm的蛇腹摺 & 裁剪成花瓣狀。以此作法製作2組。

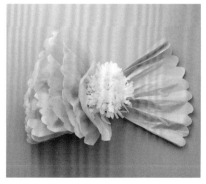

4 在步驟 3 的正中央以鐵絲纏繞兩圈 & 扭轉固定，再將花瓣、花芯一片片地立起。以相同作法製作2組。

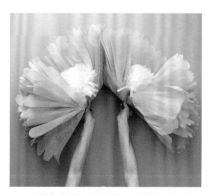

5 結合步驟 4 的2組，以鐵絲纏繞固定 & 整理成半球狀。

●紙張的使用

＊以紙型A、B製作時，皆需重疊15張薄葉紙＆
　作出將短邊摺成寬5 cm的蛇腹摺。

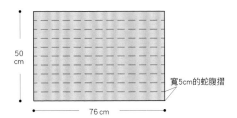

50
cm

寬5cm的蛇腹摺

76 cm

●紙型的用法

＊將蛇腹摺的薄葉紙兩端分別沿著紙型畫
　出裁剪記號。

A 　紙型　　　紙型

B 　紙型　　　紙型

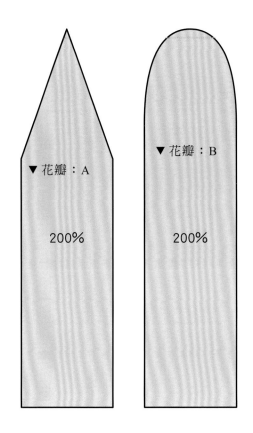

▼花瓣：A

200%

▼花瓣：B

200%

▼花瓣：C

200%

●紙張的使用

＊以紙型C製作時，重疊15
　張薄葉紙，作出將長邊摺
　成寬5cm的蛇腹摺。

80
cm

寬5cm的蛇腹摺

50 cm

●紙型的用法

將摺成蛇腹摺後的薄葉紙兩
端分別沿著紙型畫出裁剪記
號。

紙型　　紙型

組 合 圖

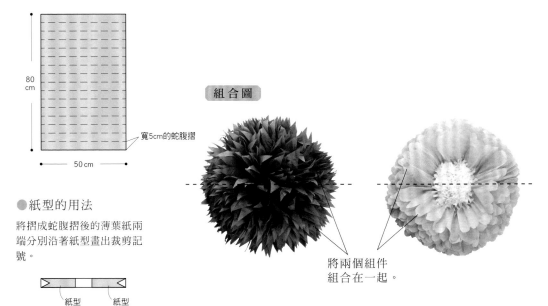

將兩個組件
組合在一起。

09 托盤花卉（橘色・綠色） *photo⋯▶p.7*

將派對送餐用的餐點盤加以活用。
改變裁紙的方式，就能作出S尺寸＆M尺寸兩種樣式。

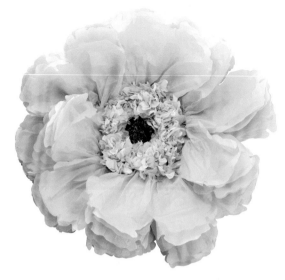

S尺寸：寬約50cm
M尺寸：寬約75cm

材料　[S尺寸]
・薄葉紙（花瓣用）……淺色20張、深色20張
・薄葉紙（花芯用）……1張
　[M尺寸]
・薄葉紙（花瓣用）……淺色20片、深色20片
・薄葉紙（花芯用）……1張
・鐵絲＃24
・聚苯乙烯製餐點盤（分隔式）…1個

工具　・剪刀
　　　　・圓形紙夾
　　　　・熱熔槍、熱熔膠條

作法

▶▶ 製作花瓣

1　取淺色＆深色花瓣用薄葉紙各4
張，以顏色交錯的方式重疊8張。
再參照p.43紙型A的「紙張的使
用」＆「紙型的用法」，裁剪成
花瓣形狀。以相同作法製作5組。

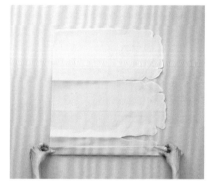

2　展開步驟1，摺出寬3cm的蛇腹摺
（圖示中使用S尺寸的A進行蛇腹
摺）。

3　參照p.43紙型B的「紙型的用法」，
將步驟2中的裁剪側＆對向側裁剪
成花瓣狀。5組皆以相同作法裁剪。

4　將步驟3以鐵絲纏繞兩圈＆扭轉
固定。

Point

如圖所示方向放置時，
S尺寸在距離右端15cm
處、M尺寸在距離右端
25cm處以鐵絲固定。

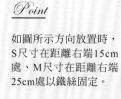

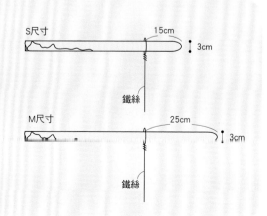

S尺寸　　　　　　　　15cm
　　　　　　　　　　　　3cm
　　　　　　　鐵絲

M尺寸　　　　　　　　25cm
　　　　　　　　　　　　3cm
　　　　　　　鐵絲

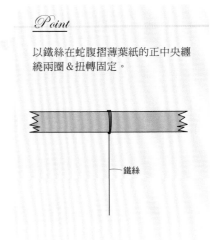

▶▶ 製作花芯

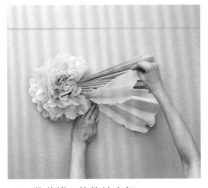

5 　將花瓣一片片地立起。

6 　參照p.43的「紙張的使用」摺出寬3cm的蛇腹摺＆以鐵絲固定。

Point

以鐵絲在蛇腹摺薄葉紙的正中央纏繞兩圈＆扭轉固定。

鐵絲

▶▶ 組合各組件

7 　參照p.43「紙型的用法」，將薄葉紙裁剪成花芯狀。

8 　將步驟6一片片地立起，整理成半球狀。

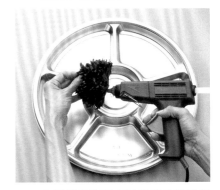

9 　在步驟8的下方以熱熔槍塗抹黏著劑，黏貼於餐點盤正中央。

10 　在步驟5的下方以熱熔槍塗抹黏著劑，黏貼於餐點盤四周。

Point

黏貼時將花瓣下方緊緊收起握住，較容易整理形狀。

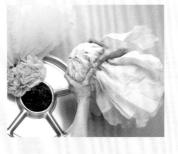

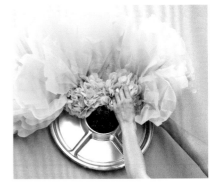

11 　以步驟10的相同作法將步驟5的其餘花瓣也黏貼固定。

組合圖

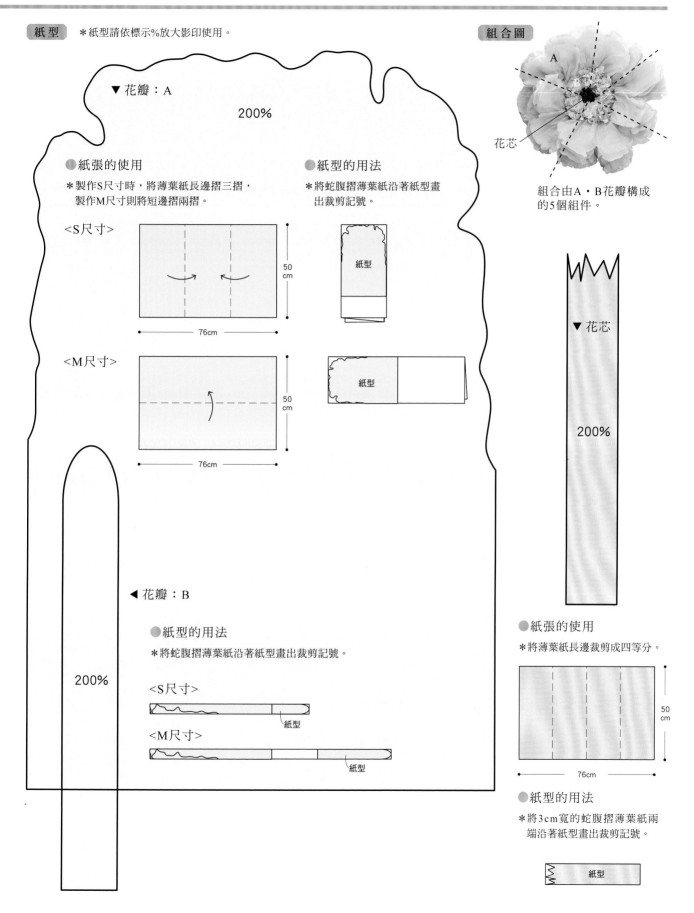

▼花瓣：A

200%

●紙張的使用

＊製作S尺寸時，將薄葉紙長邊摺三摺，
製作M尺寸則將短邊摺兩摺。

●紙型的用法

＊將蛇腹摺薄葉紙沿著紙型畫
出裁剪記號。

<S尺寸>

50cm

76cm

紙型

<M尺寸>

50cm

76cm

紙型

花芯

組合由A・B花瓣構成
的5個組件。

▼花芯

200%

◀花瓣：B

●紙型的用法

＊將蛇腹摺薄葉紙沿著紙型畫出裁剪記號。

200%

<S尺寸>

紙型

<M尺寸>

紙型

●紙張的使用

＊將薄葉紙長邊裁剪成四等分。

50cm

76cm

●紙型的用法

＊將3cm寬的蛇腹摺薄葉紙兩
端沿著紙型畫出裁剪記號。

紙型

10 立式花卉 *photo…→p.8*

以樹枝作為花莖，
作成昂首挺立般的盆栽風格花藝作品。

材料
- 圖畫紙（花瓣用）……8張
- 圖畫紙（花芯用）……1張
- 樹枝…長度＆數量皆適量
- 水桶（8公升）……1個
- 沙袋（在塑膠袋中裝入砂）……3袋
- 包裝紙或布料……可包覆水桶的大小
- 橡皮繩……適量
- 緞帶……適量

工具
- 尺
- 剪刀
- 熱熔槍、熱熔膠條
- 黏膠
- 布膠帶

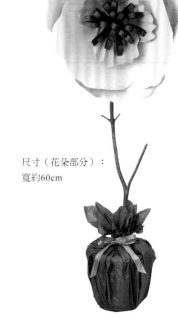

尺寸（花朵部分）：
寬約60cm

作法

▶▶ **製作花瓣**

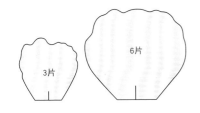

6片

3片

1　參照p.46「紙張・紙型的用法」，將圖畫紙裁剪成花瓣狀。A準備3片，B準備6片。

2　將A的花瓣以手輕輕捲起，使其彎曲。花瓣右側往內捲、左側往外捲，依此隨機地捲起，就能作出層次。

3　在花瓣下側剪出切口後，將切口處以熱熔槍塗上黏著劑＆重疊黏貼，使花瓣呈現立體感。

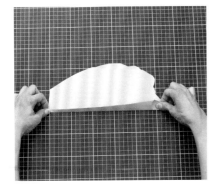

4　將B的花瓣在對摺狀態下進行蛇腹摺。再將下側剪出切口，以步驟3相同作法使花瓣呈現立體感。

Point

A的山摺線置於下方，一邊寬1cm、另一邊寬3cm地斜向摺疊。

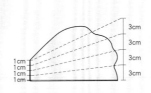

3cm
3cm
3cm
3cm
1cm
1cm
1cm
1cm

A花瓣在1/3處、B花瓣在一半處重疊黏貼。

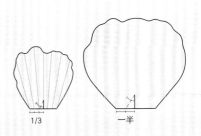

1/3　一半

►► 製作花芯

5 　參照p.47，將對摺的圖畫紙以剪刀剪出切口。

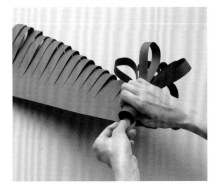

6 　將5展開後，往摺痕反方向摺疊＆黏貼邊緣固定。再從邊端捲起，捲至末端以熱熔槍固定（→參考p.23的步驟5至7）。

►► 貼合花瓣

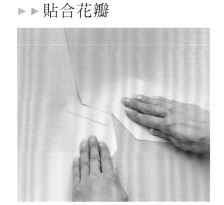

7 　從大花瓣開始，依序以熱熔槍在下側塗抹黏著劑，貼合花瓣。首先黏貼B的三片花瓣作為第一層。

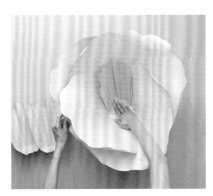

8 　步驟7是自三片花瓣下側以組合的方式進行黏貼，如此的作法較容易固定。

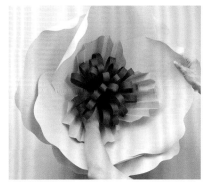

9 　黏貼B的三片花瓣作為第二層＆A花瓣作為第三層。第一層、第二層、第三層的花瓣皆以位置交錯為原則進行黏貼。

►► 黏貼花芯

10 　以熱熔槍在花芯下方邊緣處塗抹黏著劑，黏貼於花朵中心。

►► 製作花莖

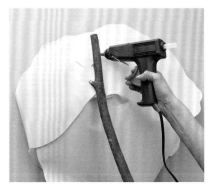

11 　以熱熔槍在花朵底部背面塗抹黏著劑，固定樹枝前端。

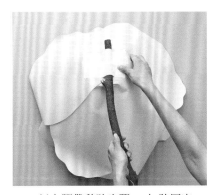

12 　以布膠帶黏貼步驟11加強固定。

13 　裁剪與花瓣相同顏色的圖畫紙黏貼在步驟12上，以遮蓋布膠帶。

▶▶ 固定花莖

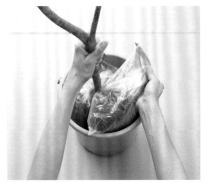

14 將步驟13的下方插入水桶中，放入沙袋使其穩定。

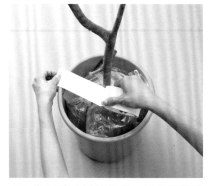

15 為了防止樹枝移動，以布膠帶黏貼固定。

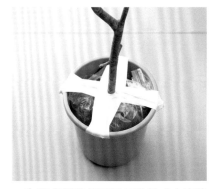

16 將布膠帶如圖所示黏貼成十字狀固定樹枝。

17 以包裝紙或布料包覆水桶。

18 以橡皮繩固定步驟14上方，並在橡皮繩上綁上緞帶。

紙 型

＊紙型請依標示%放大影印使用。

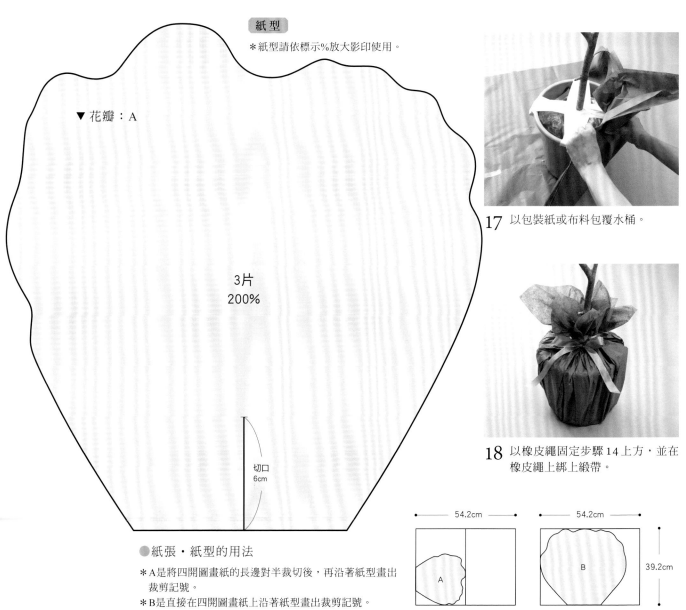

▼ 花瓣：A

3片
200%

切口
6cm

●紙張・紙型的用法

＊A是將四開圖畫紙的長邊對半裁切後，再沿著紙型畫出裁剪記號。
＊B是直接在四開圖畫紙上沿著紙型畫出裁剪記號。

54.2cm

A

54.2cm

B

39.2cm

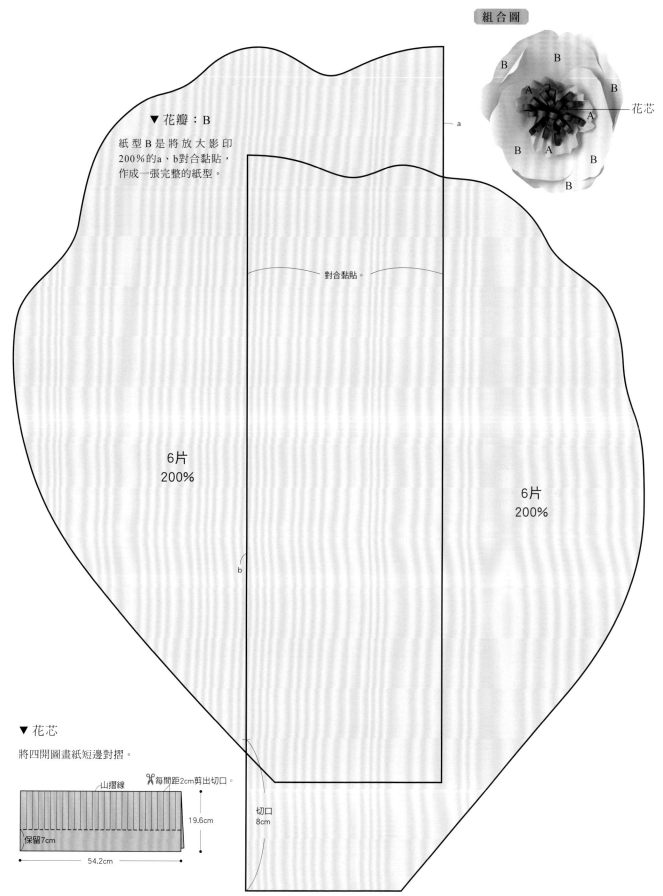

花芯

▼ 花瓣：B

紙型B是將放大影印
200%的a、b對合黏貼，
作成一張完整的紙型。

對合黏貼。

a

b

6片
200%

6片
200%

▼ 花芯

將四開圖畫紙短邊對摺。

山摺線　　✂每間距2cm剪出切口。

19.6cm

保留7cm

54.2cm

切口
8cm

11 餐桌花飾 *photo ⋯> p.9,16*

以瓣數不同的花片組合製作而成。
藉由捲曲花瓣,展現出猶如玫瑰般的華麗感。

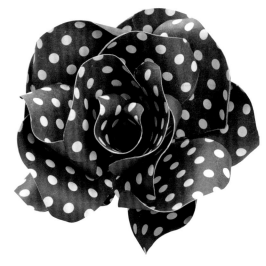

材料 ・八開圖畫紙……2張
　　　　（或約20×20cm大小的圖畫紙……3張）
　　　・圖畫紙（花底用・約1.5 ×1.5cm）……1張

工具 ・剪刀
　　　・圓棍或鉛筆
　　　・黏膠
　　　・熱熔槍、熱熔膠條

尺寸：寬約15cm

作法

▶▶ 製作花瓣

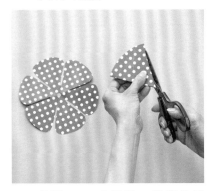

1　參照p.49「紙張・紙型的用法」,將圖畫紙裁成花片狀。以相同作法製作3片。

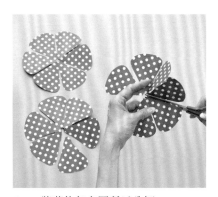

2　將花片如右圖所示分切。

Point

作出單瓣、兩瓣、四瓣、五瓣、六瓣的五種花片組件。

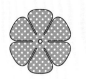

完整花瓣的模樣

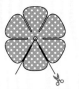

剪下一片花瓣。

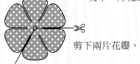

剪下兩片花瓣。

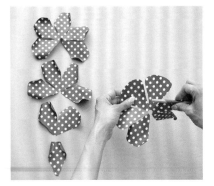

3　以圓棍或鉛筆將花瓣作出弧度。捲曲的方向,前後左右隨機即可。

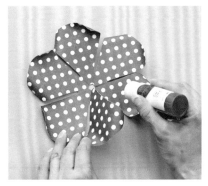

4　將六瓣、五瓣、四瓣花片各自的其中一片花瓣整面塗上黏膠,再與隔壁的花瓣貼合,作出立體感。

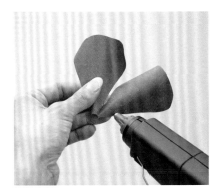

5　兩瓣花片則是將兩片花瓣邊緣稍微重疊,以熱熔槍塗抹黏著劑黏合。

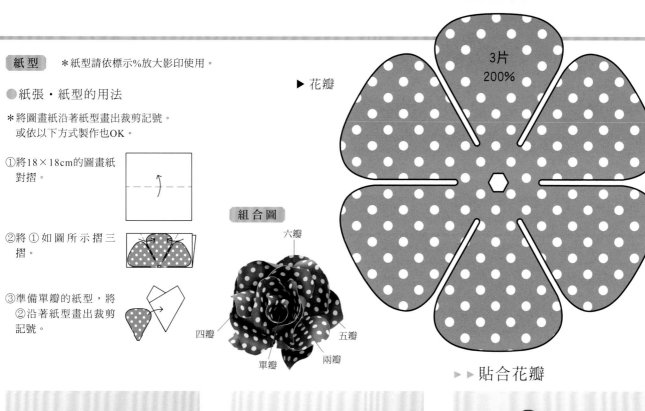

紙型 ＊紙型請依標示%放大影印使用。

●紙張・紙型的用法

＊將圖畫紙沿著紙型畫出裁剪記號。
　或依以下方式製作也OK。

①將18×18cm的圖畫紙
　對摺。

②將①如圖所示摺三
　摺。

③準備單瓣的紙型，將
　②沿著紙型畫出裁剪
　記號。

▶ 花瓣

3片
200%

組合圖

六瓣

四瓣

單瓣

兩瓣

五瓣

▶▶ 貼合花瓣

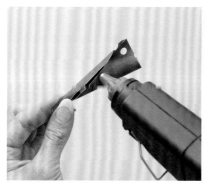

6　將單瓣花片捲成圓錐狀，以熱熔
　　槍在邊緣塗抹黏著劑後貼合。

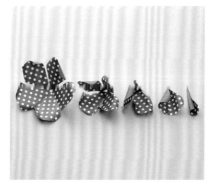

7　備齊五種花片。

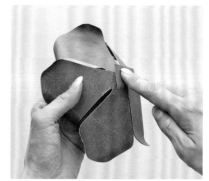

8　將花底用圖畫紙黏貼在花朵底部。

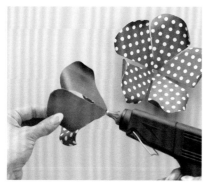

9　以熱熔槍在五瓣花片的（其中兩
　　片花瓣黏合在一起，所以看起來
　　是四瓣）下方塗抹黏著劑。

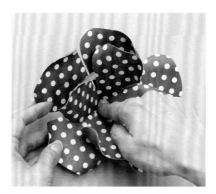

10　將9貼在六瓣花片的正中央。並以
　　相同方式黏貼其他花瓣。每層花
　　瓣重疊成兩層的地方，請盡量錯
　　開黏貼。

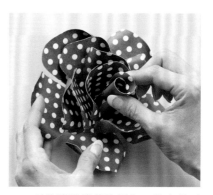

11　最後將單瓣花片插入＆黏合於正
　　中央。

12 戒枕 *photo···p.9*

花瓣推薦使用具有一定張力的銀色紙張，
放置戒指的花芯部分則使用薄葉紙。

材料
- 四開圖畫紙（較硬挺的紙款）……1張
- 薄葉紙……3色・各1張（共3張）
- 鐵絲 # 24
- 緞帶（寬0.5cm）……2色・各50cm×2條
- 珍珠（直徑1cm）……2個

工具
- 剪刀
- 圓棍或鉛筆
- 熱熔槍、熱熔膠條

尺寸（花朵部分）：
寬約23cm

組合圖

B
B A A
B A B
A A
B A B

花芯

作法

▶▶ 製作花瓣

Point

A花瓣在2/3處黏合，B花瓣在一半
的位置黏合。

B
5片
一半

A
5片
2/3

花底

1 使用p.51的紙型A、B，將圖畫紙
裁剪成花瓣狀，再在各花瓣下側
剪出切口＆黏合成立體狀。

2 以圓棍或鉛筆將花瓣前端作出弧
度。

▶▶ 製作花芯

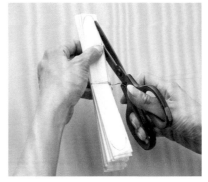

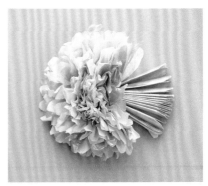

3 將3張薄葉紙的長邊各自裁剪成四
等分後，將12張薄葉紙依顏色變
化交錯疊合＆摺成寬2cm的蛇腹
摺。

4 正中央以鐵絲纏繞兩圈＆扭轉固
定。再使用p.51的紙型C，將紙張
兩端裁剪成花瓣狀。

5 將花瓣一片片地立起（圖示為立
起一半的模樣）。

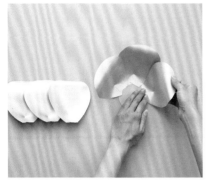

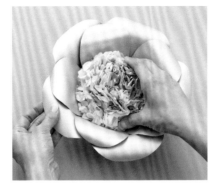

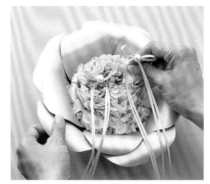

► ► 貼合花瓣

► ► 黏貼花芯

► ► 組合組件

6 使用p.51的花底紙型,將圖畫紙裁剪成圓形。從大花瓣開始,依序以熱熔槍在下側塗抹黏著劑,將花瓣黏貼於花底四周。

7 將花芯黏貼於中心位置。

8 在花芯中插入貼上緞帶的珍珠。

紙型　＊紙型請依標示%放大影印使用。

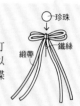

Point

將兩條顏色不同,長50cm的緞帶一起打蝴蝶結＆在正中央纏繞鐵絲固定。再以熱熔槍將珍珠塗上熱熔膠,黏貼在蝴蝶結上。以相同作法製作2個。

○珍珠
鐵絲
緞帶

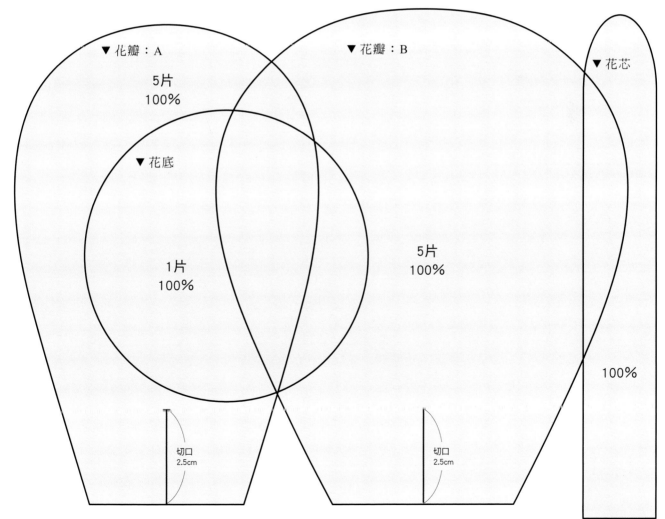

▼ 花瓣:A
5片
100%

▼ 花底
1片
100%

▼ 花瓣:B
5片
100%

▼ 花芯
100%

切口
2.5cm

切口
2.5cm

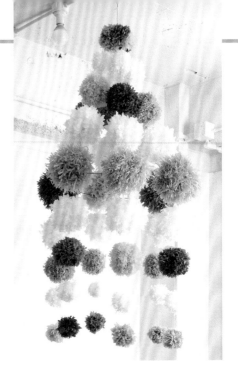

13 球花吊燈 *photo ● ➤ p.10-11, 17*

串起五種不同大小的球花，
作成繽紛的吊燈風格。

材料
- 薄葉紙（SS-①尺寸用）……3張
- 薄葉紙（S尺寸用）……18張
- 薄葉紙（M尺寸用）……24張
- 薄葉紙（L尺寸‧SS-②尺寸用）……36張
- 鐵絲＃24
- 鐵衣架……2支
- 釣魚線

工具
- 尺
- 剪刀
- 絕緣膠帶
- 熱熔槍
　熱熔膠條
- 鐵衣架

SS-①‧SS-②尺寸：
　　　寬約12cm
S尺寸：寬約17cm
M尺寸：寬約20cm
L尺寸：寬約22cm

作法

▶▶ 製作球花

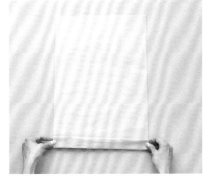

1 SS-①、S、L尺寸參照p.54「紙張‧紙型的用法」，各自依指定張數、寬度進行蛇腹摺（圖示為S尺寸）。

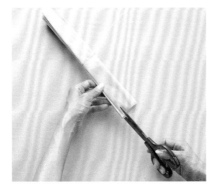

2 在中央以鐵絲纏繞兩圈＆扭轉固定，並參照p.54以5mm的間距剪出切口。

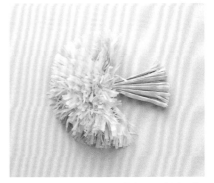

3 將花瓣一片片地立起。（圖示為立起一半的模樣）。

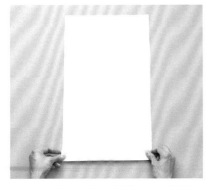

4 SS-②、M尺寸參照p.54「紙張‧紙型的用法」各自依指定張數、寬度進行蛇腹摺（圖示為M尺寸）。

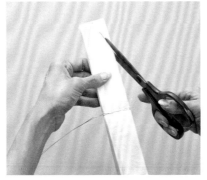

5 在正中央以鐵絲纏繞兩圈＆並扭轉固定，並參照p.54「紙張‧紙型的用法」，使用紙型A、B裁剪成花瓣形狀。

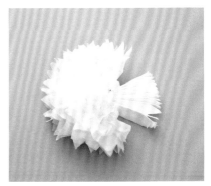

6 將花瓣一片片地立起。（圖示為立起一半的模樣）。

▶▶ 組合球花

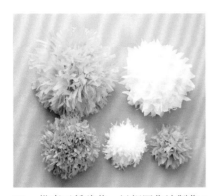

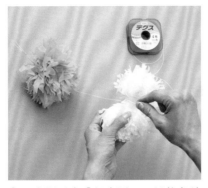

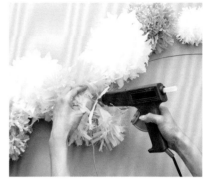

7 備齊五種球花。以相同作法製作6個L尺寸＆其他尺寸各12個。

8 參照下方「組合圖」，以釣魚線串起五種大小的9個球花。以相同作法製作6條。

9 參照下圖將步驟8的6條組合起來。

Point

1 串起9個球花。
間隔（釣魚線長度）請參考右圖標示長度。從上方開始，依序以釣魚線在各球花中央纏繞兩圈進行串接。

2 以兩支鐵衣架製作圓環。
將兩支鐵衣架拉開後銜接成環狀，並以絕緣膠帶將銜接處纏繞固定。

鐵衣架
絕緣膠帶

3 作成吊燈樣式。
將6條球花串的L尺寸球花固定在以鐵衣架作成的圓環上，並將固定於最上方SS-①球花正中央的鐵絲聚集起來＆扭轉製作成環狀，使其能夠吊掛。

鐵絲

組合圖

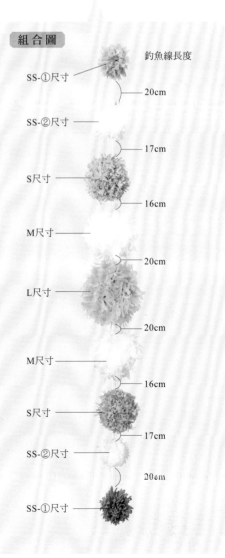

	釣魚線長度
SS-①尺寸	20cm
SS-②尺寸	17cm
S尺寸	16cm
M尺寸	20cm
L尺寸	20cm
M尺寸	16cm
S尺寸	17cm
SS-②尺寸	20cm
SS-①尺寸	

● 紙張・紙型的用法

＊依照製作球花的種類，如下圖所示變化薄葉紙的大小。

▼ 花瓣：A　　▼ 花瓣：B

100%　　100%

<SS-①尺寸>

＊如下圖所示重疊5張裁剪好的薄葉紙後，摺成寬2cm的蛇腹摺。

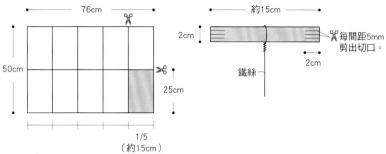

76cm

50cm

25cm

1/5
（約15cm）

約15cm

2cm

2cm

鐵絲

每間距5mm
剪出切口。

<S尺寸>

＊如下圖所示重疊12張裁剪好的薄葉紙後，摺成寬2cm的蛇腹摺。

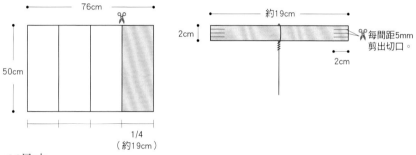

76cm

50cm

1/4
（約19cm）

約19cm

2cm

2cm

每間距5mm
剪出切口。

<M尺寸>

＊如下圖所示重疊12張裁剪好的薄葉紙後，摺成3cm寬的蛇腹摺，兩端再分別沿著
　紙型B畫出裁剪記號。

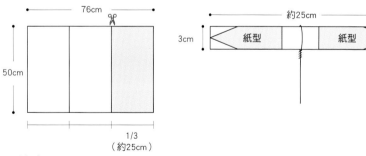

76cm

50cm

1/3
（約25cm）

約25cm

3cm

紙型　　紙型

<L尺寸>

＊如下圖所示重疊12張裁剪好的薄葉紙後，摺成3cm寬的蛇腹摺。

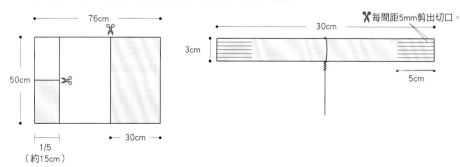

76cm

50cm

1/5
（約15cm）

30cm

每間距5mm剪出切口。

30cm

3cm

5cm

<SS-②尺寸>

＊使用L尺寸剩餘的紙張。重疊5張薄
　葉紙＆摺成寬2cm的蛇腹摺後，在
　兩端沿著紙型A畫出裁剪記號。

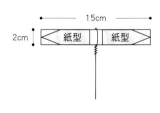

15cm

2cm

紙型　　紙型

14 彩色大花 *photo···▶p.10-11*

只要將紙張依喜歡的尺寸＆數量重疊摺起即可完成！
推薦使用繽紛且帶有光澤的蠟紙。

材料	・薄葉紙（蠟紙）……8張
	・鐵絲＃24
	・緞帶（喜歡的顏色、寬度）

工具	・剪刀

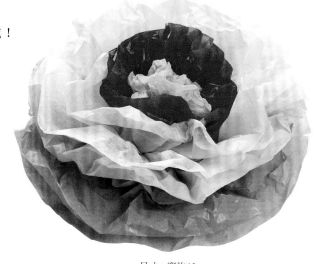

尺寸：寬約45cm

作法

▶▶ 製作花瓣

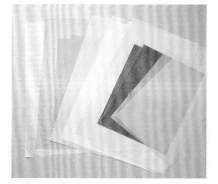

1　在8張紙中取想要的數量（建議2至3張）對切＆依喜好順序重疊。

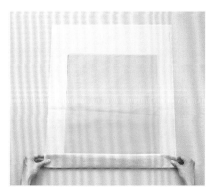

2　摺成寬5cm的蛇腹摺後，在正中央以鐵絲纏繞兩圈＆扭轉固定。

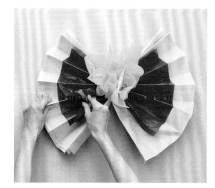

3　將花瓣從中心開始一片片地立起。

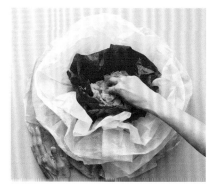

4　將中心花瓣揉捏得皺皺的製作成花芯，並調整其他花瓣形狀。

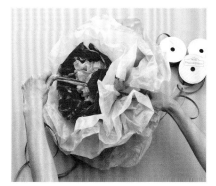

5　想要綁在椅子等物體上時，從花朵中央處纏繞上長長的緞帶，即可用來打結固定。

組合圖

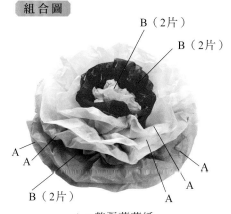

B（2片）
B（2片）
A
A
A
A
B（2片）
A

A：整張薄葉紙
B：半張薄葉紙

55

15 花形掛旗 *photo···▸p.12*

將蛇腹摺的圖畫紙組合，
製作成花朵形狀。

材料 ・四開圖畫紙……1張
・鐵絲＃24

工具 ・剪刀
・熱熔槍、熱熔膠條

作法

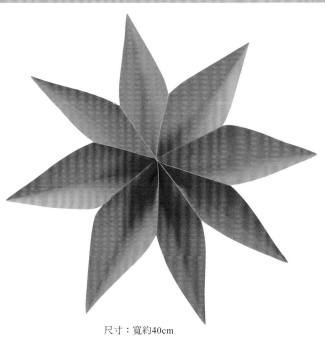

尺寸：寬約40cm

Point

在進行蛇腹摺
前，先作出八
等分摺線為
佳。

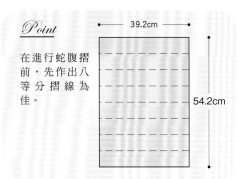

← 39.2cm →

54.2cm

▶▶ **製作花瓣**

1 將四開圖畫紙的長邊進行八等分
蛇腹摺。

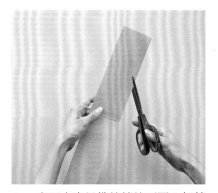

2 在正中央以鐵絲纏繞兩圈＆扭轉
固定，再如右圖所示自距離兩端
11cm處斜向裁剪。

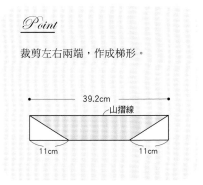

Point

裁剪左右兩端，作成梯形。

← 39.2cm →

山摺線

11cm　　　11cm

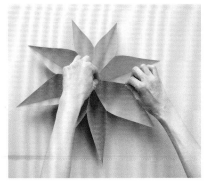

3 將步驟2的兩外側梯形短邊以熱
熔槍塗抹黏著劑後，各自抓合黏
貼，展開花瓣。

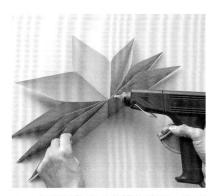

4 如果想做出更多瓣的造型，也可
以依步驟1至3相同方式再作一
張，將兩張黏合。

組合圖

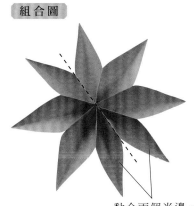

黏合兩個半邊。

16 托盤花卉（紫色） *photo···▶p.12*

將p.41至p.43的花瓣形狀&顏色加以變化，
作成萬聖節風格。

材料
・薄葉紙（花瓣用）……淺色20張、深色20張
・薄葉紙（花芯用）……2張
・鐵絲＃24
・聚苯乙烯製餐點盤（分隔款）……1個

工具
・剪刀
・圓形紙夾
・熱熔槍、熱熔膠條

尺寸：寬約80cm

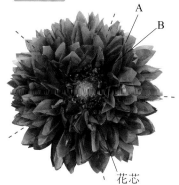

作法

▶▶ **製作花瓣**

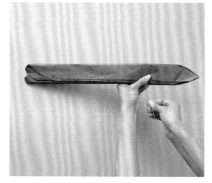

1　參照p.41的步驟1至5，製作花
　瓣。以相同作法製作5組。

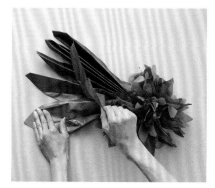

2　將花瓣一片片地立起。

▶▶ **製作花芯&進行組合**

參照p.42至p.43的步驟6至11，製作
花芯。花芯則使用p.43紙型。並將花芯
&花瓣黏貼在餐點盤上。

▼ 花瓣：A

200%

紙型

＊紙型請依標示%放大影印使用。

組合圖

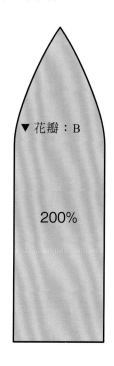

A
B

花芯

組合由A・B花瓣製作
而成的5個組件。

▼ 花瓣：B

200%

17 聖誕樹 *photo → p.13*

將18張大圖畫紙摺疊黏貼，組合成立體狀。
由於可以摺疊收納，僅需製作一次，每年都能取出使用。

材料 ・圖畫紙（全開：788×1091mm）…6色×各3張（共18張）

工具 ・透明膠帶

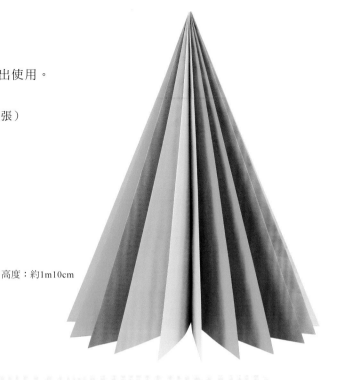

高度：約1m10cm

作法

▶ ▶ **黏合 & 摺疊圖畫紙**

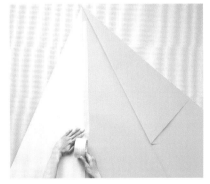

1 將18張圖畫紙如右圖所示，各自以透明膠帶黏合 & 一片片地摺疊。最後再將紙張邊端黏合，展開成樹木狀。

Point

1 如同作成書本一般，將18張圖畫紙的一端以透明膠帶相互黏合。

2 將透明膠帶未黏合的一端邊角如圖所示摺疊。

3 將 2 摺出的上方摺角，再次等分摺疊。

4 將下方多出的邊角往內側摺入。

5 黏合邊端 & 邊端，展開立起。

組合圖

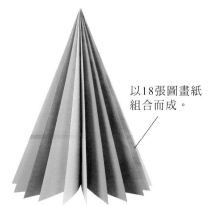

以18張圖畫紙組合而成。

18　星形掛飾　*photo⋯→p.13*

以六個零件組合製作而成。
在此使用帶有光澤的金色紙張呈現華麗感。

材料
[S尺寸]
・八開圖畫紙……3張
[M尺寸]
・八開圖畫紙……6張
・釣魚線

工具
・尺
・剪刀
・釘書機
・熱熔槍、熱熔膠條

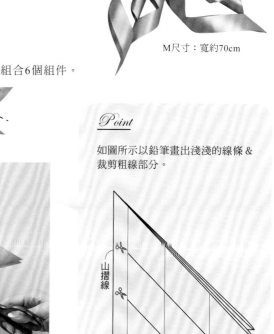

S尺寸：寬約50cm

M尺寸：寬約70cm

組合圖

組合6個組件。

作法

▶▶ **製作組件**

Point

如圖所示以鉛筆畫出淺淺的線條＆
裁剪粗線部分。

山摺線

| | S | 1cm | 4cm | 4cm | 4cm |
| | M | 2cm | 5cm | 6cm | 6cm |

1　將圖畫紙裁剪成正方形，對齊對角摺疊兩次，摺成三角形。S尺寸則是將八開圖畫紙對切後使用。

2　如右圖所示剪出切口。

3　以熱熔槍在切口最內側的角上塗抹黏著劑，與對角黏合。第二層角的則摺向相反方向黏合＆以相同作法將外側角再往反方向彎摺黏合。以相同作法製作6組。

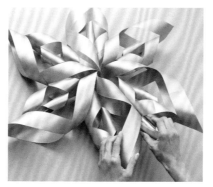

4　統一步驟3的六個組件方向，以釘書機固定中心＆兩兩相鄰的接點處。最後再整理形狀，以熱熔槍黏貼固定。

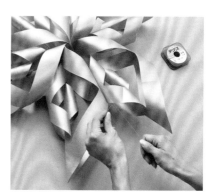

5　在中心處纏繞上釣魚線，即可吊掛裝飾。

19 百摺裝飾（帶切口花紋） *photo…→p.13*

作法與p.30至p.31的百摺裝飾相同。
僅改變切口，展開時就會產生不同的花紋。

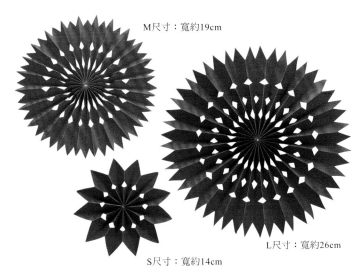

M尺寸：寬約19cm

L尺寸：寬約26cm

S尺寸：寬約14cm

材料
[S尺寸]
・四開圖畫紙……1張
[M尺寸]
・四開圖畫紙……1張
[L尺寸]
・四開圖畫紙……1張
※若同時製作三種尺寸時，準備兩張紙即可（一張即可作出S・M尺寸）。

工具
・尺
・美工刀
・剪刀
・黏膠
・熱熔槍
　熱熔膠條

作法

▶▶ 將紙張進行蛇腹摺

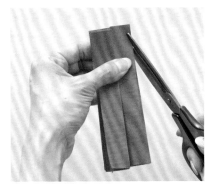

1　將S、M、L分別參照「紙張的使用」，摺成寬2cm的蛇腹摺。為了方便摺疊，先以美工刀作出淺淺的刀痕。

▶▶ 剪切口＆組合零件

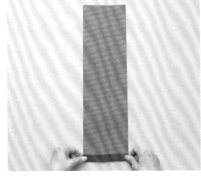

2　使用紙型，剪出切口。S尺寸製作1片，M、L尺寸則是製作2片相同組件後，以黏膠黏合邊緣。中心再以熱熔槍塗抹熱熔膠，使環形固定。

紙型

＊紙型請依標示%放大影印使用。

● 紙張的使用

＊紙型A是將四開圖畫紙短邊六等分裁開後，取1張使用；
紙型B是將四開圖畫紙短邊四等分裁開後，取2張使用；
紙型C則是將短邊分為三等分裁開後，取1張使用。

A　1/6

B　1/4

C　1/3

▼ 瓣：C

▶ 花瓣：B

▼ 花瓣：A

組合圖

使用1個組件。

組合2個組件。

100%　摺線

100%　摺線

100%　摺線

60

20 康乃馨 *photo···▶p.14*

重疊大小形狀迥異的花瓣，營造出立體感。
再加入葉片＆花莖，作成宛如真花般的姿態。

材料
・薄葉紙（花瓣用）……15張
・薄葉紙（花萼・葉片用）……1張
・鐵絲＃24
・薄葉紙（花莖用）……1張
・鐵衣架……2支

工具
・尺
・剪刀
・鐵衣架
・絕緣膠帶
・熱熔槍、熱熔膠條

作法

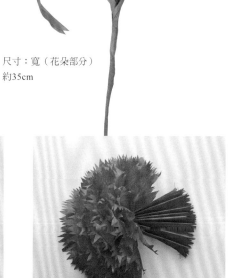

尺寸：寬（花朵部分）
約35cm

▶▶ 製作內側花瓣

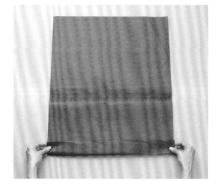

1 重疊10張薄葉紙，摺疊成寬5cm的蛇腹摺。

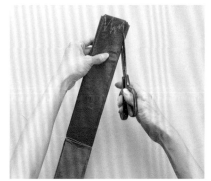

2 參照p.64紙型A「紙型的用法」，將薄葉紙裁剪成花瓣狀。正中央以鐵絲纏繞兩圈，扭轉固定。

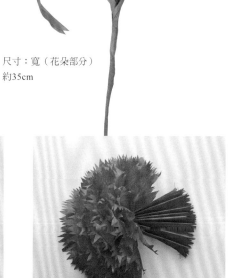

3 將花瓣一片片地立起（圖示為立起一半花瓣的模樣）。

▶▶ 製作外側花瓣

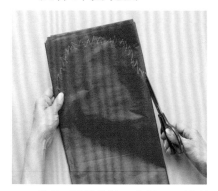

4 準備5張薄葉紙，參照p.64紙型B「紙張的使用」＆「紙型的用法」，裁剪成花瓣形狀。

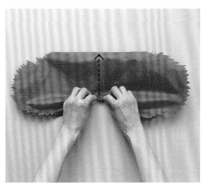

5 將下側如圖所示抓起，再由下往上一點一點地抓合在一起。

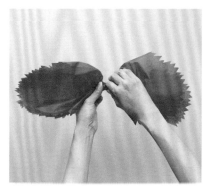

6 將往上抓起的部分扭轉兩次固定。以相同作法製作10組。

▶▶ 製作花萼

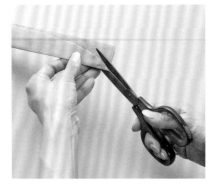

7　參照p.64花萼「紙張的使用」&「紙型的用法」，將薄葉紙進行蛇腹摺後，裁剪成花萼狀。

▶▶ 製作葉片

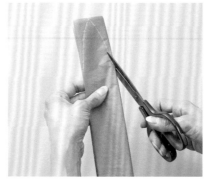

8　以剩餘的薄葉紙，使用p.64的紙型裁剪成葉片形狀。以相同作法製作2組。

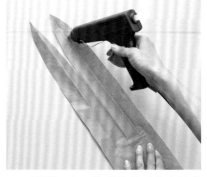

9　展開，在一片葉片的正中央以熱熔槍塗抹黏著劑＆黏貼上鐵絲，再將兩片葉片黏合，使鐵絲包夾在葉片間。

▶▶ 製作花莖

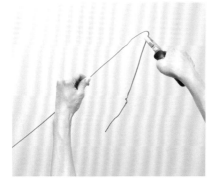

10　將兩支鐵衣架各自展開成條狀後，自距離一端30cm處彎摺成鉤子狀。

▶▶ 組合各組件

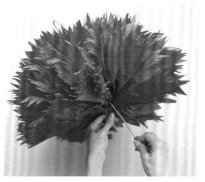

11　將鉤子勾在內側花瓣的中央，另一支也以相同方式勾住。

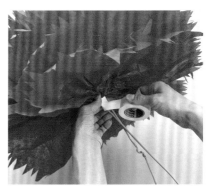

12　將鉤子收合在花卉下方，以絕緣膠帶纏繞固定。

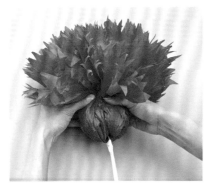

13　緊緊收攏握起花瓣下方，加以塑型。

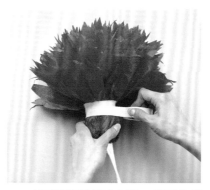

14　以絕緣膠帶纏繞步驟13塑型的部分。

Point

將花瓣下方約8cm的區段包捲起來，並持續纏繞至下方的鐵衣架。

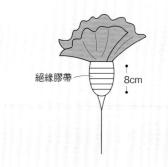

絕緣膠帶　　8cm

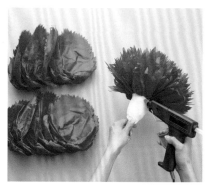

15 以熱熔槍在絕緣膠帶處塗抹黏著劑。

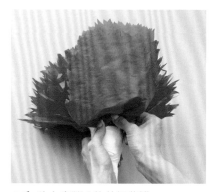

16 貼上步驟6的外側花瓣。

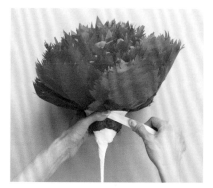

17 在下方纏繞絕緣膠帶，加強固定。

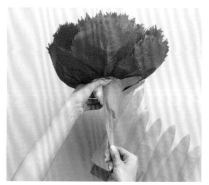

18 以熱熔槍在絕緣膠帶部分塗抹黏著劑，包捲上花萼。

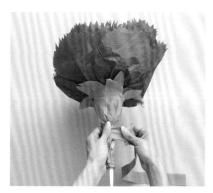

19 將花莖用薄葉紙裁剪成寬3cm緞帶狀，纏繞在花莖上。

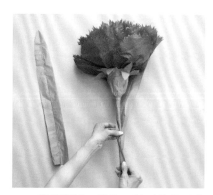

20 稍微纏繞一段後，以兩片葉子夾住花莖，從葉片下方1/3處延續步驟19繼續纏繞。

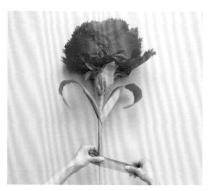

21 纏繞至花莖末端。將葉片稍微向外反摺&整理形狀。

組合圖

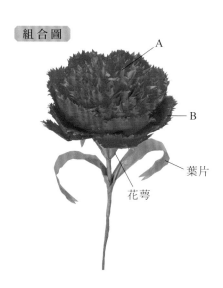

A

B

葉片

花萼

●紙型的用法

*將摺成蛇腹摺的薄葉紙
分別沿著紙型畫出裁剪
記號。

▼花瓣：A

200%

▼花瓣：B

200%

摺線

▼葉片

200%

▼花萼

200%

●紙張的使用

*將薄葉紙短邊對半裁切，再如圖所示對摺。

●紙張的使用

*將薄葉紙短邊對切成兩等
分。一張製作花萼，另一
張製作葉片。

●紙型的用法

*花萼是將紙張長邊以十六
等分作出摺線＆進行蛇腹
摺，葉片則是將剩餘的紙
張如圖所示裁剪＆對摺。
之後再分別在摺疊完成的
一端沿著紙型畫出裁剪記
號。

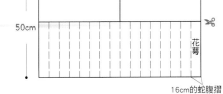

葉片

50cm

花萼

16cm的蛇腹摺

76cm

●紙型的用法

*將摺疊好的薄葉紙兩端
分別沿著紙型畫出裁剪記
號。以相同作汏製作10組
備用。（可重疊5張一起
裁剪）。

紙型

紙型

21 禮物花 *photo···▶p.15*

推薦使用送禮專用，具有繽紛花紋的紙張。
將花瓣前端彎摺成圓弧狀，帶出氣氛。

材料
・四開圖畫紙（花瓣用）……2片
・圖畫紙（花芯用，30×14cm）……2片

工具
・剪刀
・圓棍或鉛筆
・熱熔槍、熱熔膠條
※在此並非使用四開圖畫紙，而是使用30×30cm左右的
彩色花紋紙。

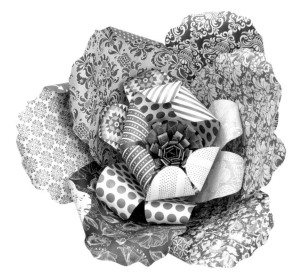

尺寸：寬約35cm

作法

▶▶ 製作花瓣

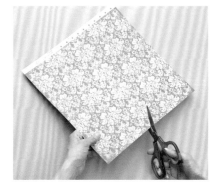

1　參照p.67的「紙張・紙型的用法」，將圖畫紙裁剪成花瓣狀。
　　A・B各準備6片備用。

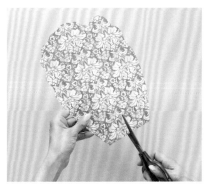

2　將下側剪出切口後，以熱熔槍在切口處塗上黏著劑＆將切口重疊黏貼，使花瓣呈現立體感。

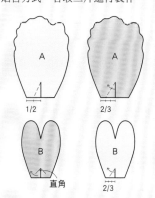

Point

如圖所示，A・B各依兩種不同的貼合方式，各取三片進行製作。

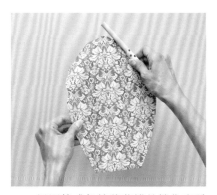

3　以圓棒或鉛筆將花瓣前端作出弧度。A是將花瓣前端左右隨機彎摺。

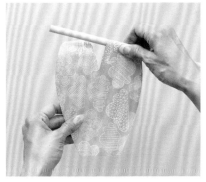

4　B花瓣則是在六片中取三片將前端往內彎摺，剩餘三片往外彎曲。

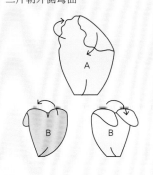

Point

A隨機彎曲，B則是三片朝內側、三片朝外側彎曲。

▶▶ 製作花芯

5　參照p.67，將對摺的圖畫紙以剪刀剪出切口。

6　重疊兩張後捲起。

▶▶ 黏合花瓣

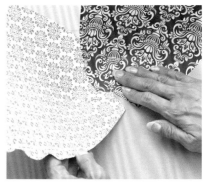

7　從大花瓣開始，依序以熱熔槍在下側塗抹黏著劑，貼合花瓣。首先將A切口黏合在一半處的三片花瓣黏在一起作為第一層。

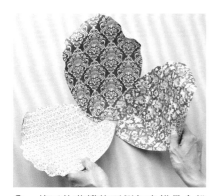

8　使三片花瓣的下側如交錯疊合般地黏貼，較容易固定。

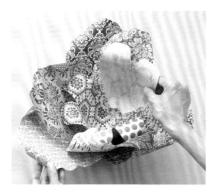

9　以相同方式黏貼第二層、第三層、第四層花瓣。各層花瓣也以相互交錯的位置重疊黏貼。

▶▶ 黏貼花芯

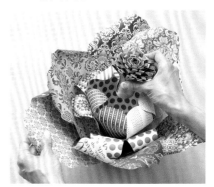

10　以熱熔槍在步驟6的花芯下方邊緣塗抹黏著劑，黏貼在中心處。

Wrapping Ideas

美麗的超大朵紙花完成！推薦使用可看見內容物的透明塑膠紙包裝。如糖果般地捲起大張的透明塑膠紙，兩端再以緞帶綁起。

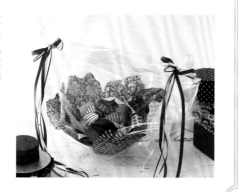

●紙張・紙型的用法

＊將四開圖畫紙如圖所示裁剪A、B，
　就能夠毫不浪費地使用。

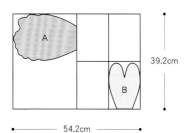

39.2cm

54.2cm

▼ 花芯

＊將四開圖畫紙短邊對半裁切，再各自對摺。

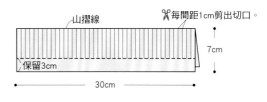

山摺線　　　　　　　　　　　　每間距1cm剪出切口。

保留3cm

30cm

7cm

組合圖

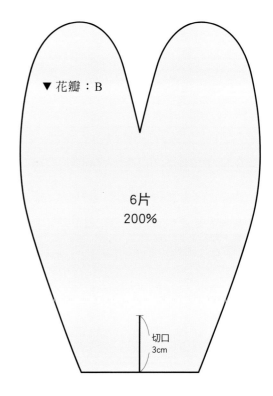

花芯

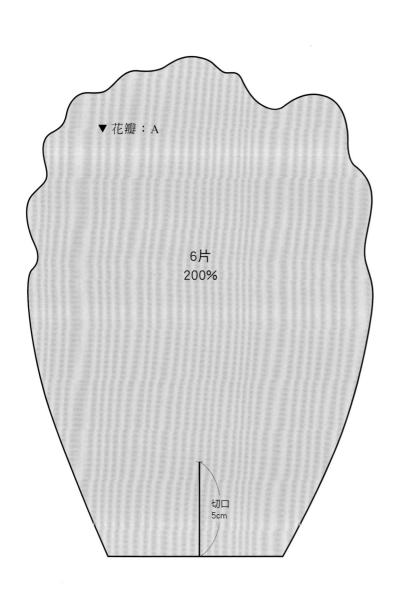

▼ 花瓣：A

6片
200%

切口
5cm

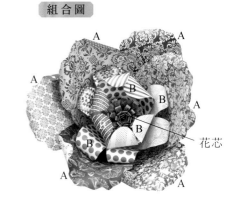

▼ 花瓣：B

6片
200%

切口
3cm

22　圓形花瓣 *photo ⋯ p.16*

將裁成圓形的紙張剪出切口&貼合，
就完成了帶有惹人憐愛氛圍的花朵。

材料 ・四開圖畫紙……2張

工具 ・尺
・剪刀
・熱熔槍、熱熔膠條

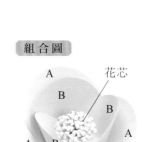

組合圖

花芯

A
B
B
A
B
A

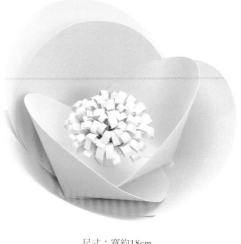

尺寸：寬約18cm

作法

►► 製作花瓣

1　準備六張直徑16cm的圓形紙片，朝中心點剪出一道筆直的切口。

2　以熱熔槍在切口處塗抹黏著劑&如右圖所示貼合，呈現立體狀。

Point

六片之中取三片在距離5cm處黏合（花瓣A），剩餘的三片在距離9cm處黏合（花瓣B）。

5cm　　9cm

►► 貼合花瓣

3　將黏合在5cm處的三片化瓣作為第一層，以三片中心形成三角形的方式黏貼。貼合在9cm處的三片則黏貼成為第二層。

►► 製作花芯

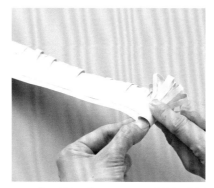

4　將四開圖畫紙的短邊四等分裁切後，取其中一片將短邊對摺。參照p.23的步驟5至7，距邊保留1.5cm&以5mm的間距剪出切口，再從一端捲起製作花芯。

►► 黏貼花芯

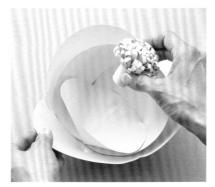

5　將花芯黏貼於花朵中心。

22　百摺裝飾（雙色） *photo⋯▶p.17,19*

無需裁剪，相當簡單！
將圖畫紙蛇腹摺後再黏貼，就能作出時尚的室內擺飾。

材料
- 圖畫紙（15×54cm）……2張
- 圖畫紙（15×30cm）……2張

工具
- 尺
- 剪刀
- 黏膠
- 熱熔槍、熱熔膠條

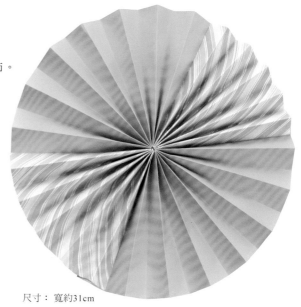

尺寸：寬約31cm

作法

▶▶ 組合組件

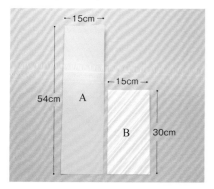

1　準備兩張15×54cm＆兩張15×30cm的紙張。

2　將15×54cm的紙張摺成寬3cm的蛇腹摺（A）。

3　將15×30cm的紙張摺成寬3cm的蛇腹摺（B）。

▶▶ 組合組件

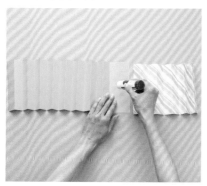

4　以黏膠將步驟2＆3的四張組件邊緣各自相互黏合。

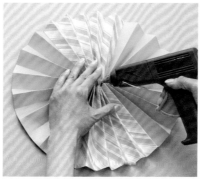

5　黏合邊緣作成環形。並在圓中心以熱熔槍塗抹黏著劑，使圓形固定。

組合圖

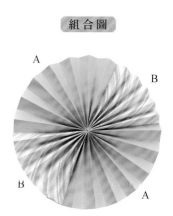

24 長莖大花 *photo···▶p.18*

以相同顏色的花芯&花莖為設計亮點。
花瓣也可以使用英文報紙製作。

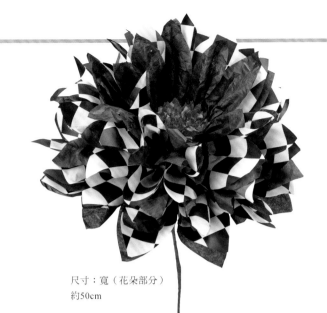

材料
- 薄葉紙（花瓣用）……9張
- 薄葉紙（花芯用）……2張
- 薄葉紙（花莖用）……1張
- 鐵絲＃24
- 鐵衣架……1支

工具
- 尺
- 圓形紙夾
- 剪刀
- 熱熔槍
 熱熔膠條
- 鋼絲剪
- 絕緣膠帶
- 雙面膠

尺寸：寬（花朵部分）
約50cm

作法

▶▶ **製作花瓣**

1 準備九張薄葉紙，參照p.71「紙張的使用」&「紙型的用法」，裁剪花瓣形狀。再將其展開&將九張紙重疊在一起，摺出寬3cm的蛇腹摺。

Point

裁剪成花瓣形狀後展開，重疊9張薄葉紙，進行蛇腹摺。

寬3cm的蛇腹摺

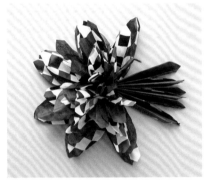

2 以鐵絲纏繞正中央兩圈&扭轉固定，再將花瓣一片片地立起（圖示為立起一半的模樣）。

▶▶ **製作花芯**

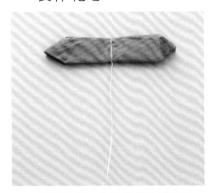

3 將薄葉紙的長邊四等分裁開後，將裁剪好的八張紙重疊在一起，摺出寬3cm的蛇腹摺。使用p.54的紙型B&以相同作法製作球花。

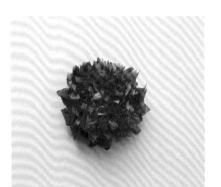

4 球花完成。

▶▶ **製作花莖**

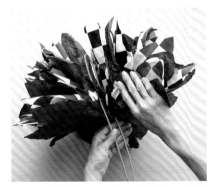

5 將鐵衣架延展成長條狀後，自距離一端30cm處彎摺成鉤子狀。勾住中央位置，收合在花朵下方，再以絕緣膠帶纏繞固定。

●紙張的使用

＊將薄葉紙長邊六等分摺疊，
　再如圖所示對摺。

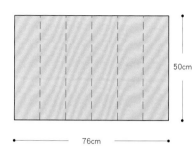

50cm

76cm

●紙型的用法

＊將摺疊後的薄葉紙
　沿著紙型畫出裁剪
　記號。

紙型

▶▶ 黏貼花芯

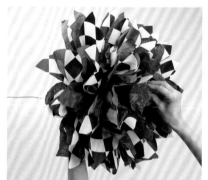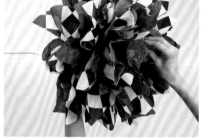

6　將花芯黏貼在花朵中心處。

組合圖

花芯

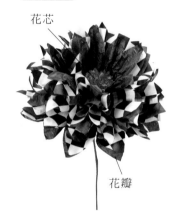

花瓣

▶▶ 完成花莖

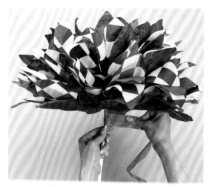

7　將花莖用薄葉紙裁剪成寬3cm左右
　緞帶狀。將花莖黏貼上雙面膠，
　再以薄葉紙纏繞。

▼ 花瓣

200%

<u>25</u>　鋸齒花瓣（紅）　*photo…▶p.19*

以p.22 至p.25相同作法製作。
改變紙張顏色就能作出不同感覺的花卉。

材料　[S尺寸]
　　　・四開圖畫紙……5張
　　　[M尺寸]
　　　・四開圖畫紙……8張

工具　・尺
　　　・剪刀
　　　・熱熔槍、熱熔膠條

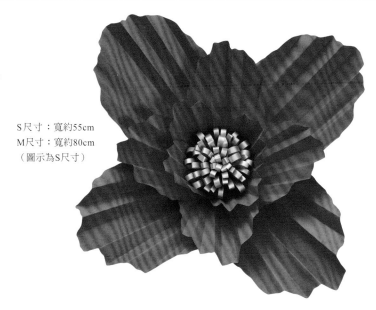

S尺寸：寬約55cm
M尺寸：寬約80cm
（圖示為S尺寸）

作法

▶▶ **製作花瓣**

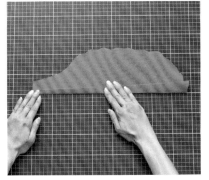

1　參照p.22的步驟1至4作法製作花瓣。

▶▶ **製作花芯**

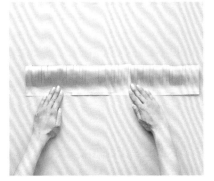

2　參照p.23的步驟5至7作法製作花芯。

▶▶ **貼合花瓣**

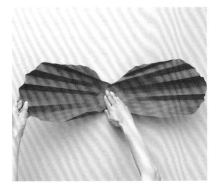

3　參照p.23的步驟8至9作法貼合花瓣。

▶▶ **黏貼花芯**

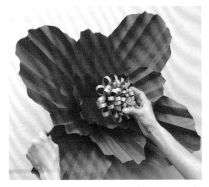

4　參照p.23的步驟10至11作法貼上花芯。

組合圖

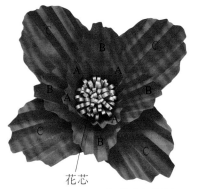

花芯

（S尺寸完成圖）

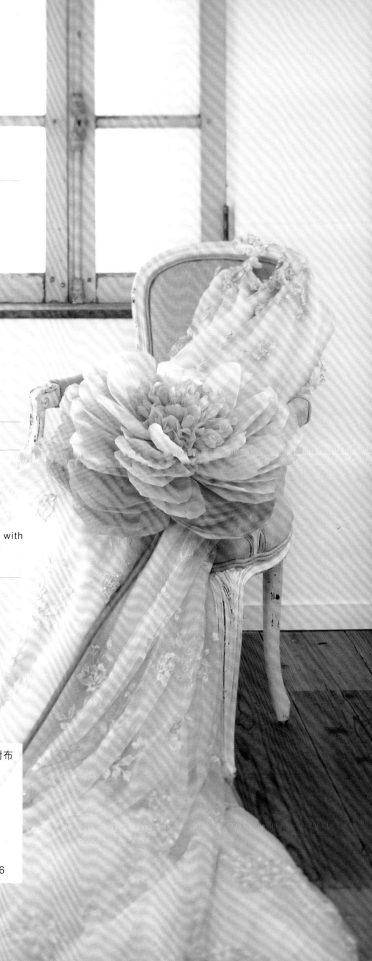

趣·手藝 **78**

華麗の盛放！
超大朵紙花設計集
空間＆櫥窗陳列·婚禮＆派對布置·特色攝影必備！

作　　者／MEGU（PETAL Design）
譯　　者／周欣芃
發 行 人／詹慶和
總 編 輯／蔡麗玲
執行編輯／陳姿伶
編　　輯／蔡毓玲·劉蕙寧·黃璟安·李佳穎·李宛真
封面設計／韓欣恬
美術編輯／陳麗娜·周盈汝
內頁排版／鯨魚工作室
出 版 者／Elegant-Boutique新手作
發 行 者／悅智文化事業有限公司　郵政劃撥帳號／19452608
戶　　名／悅智文化事業有限公司
地　　址／220新北市板橋區板新路206號3樓
網　　址／www.elegantbooks.com.tw
電子郵件／elegant.books@msa.hinet.net　電話／(02)8952-4078
傳　　真／(02)8952-4084

2017年8月初版一刷　定價380元

Lady Boutique Series No.4309
TEZUKURI NO GIANT PAPER FLOWER
© 2016 Boutique-sha, Inc.
All rights reserved.
Original Japanese edition published in Japan by BOUTIQUE-SHA.
Chinese (in complex character) translation rights arranged with
BOUTIQUE-SHA.
through KEIO CULTURAL ENTERPRISE CO., LTD.

經銷／高見文化行銷股份有限公司
地址／新北市樹林區佳園路二段70-1號
電話／0800-055-365　　傳真／(02)2668-6220

國家圖書館出版品預行編目(CIP)資料

華麗の盛放！超大朵紙花設計集：空間＆櫥窗陳列·婚禮＆派對布
置·特色攝影必備！/ MEGU（PETAL Design）著；周欣芃譯.
-- 初版. -- 新北市：新手作出版：悅智文化發行, 2017.08
　　面；　公分. -- (趣.手藝；78)
ISBN 978-986-94731-8-7(平裝)

1.紙上藝術

972.5　　　　　　　　　　　　　　　106011766

讀・手藝 16

166枚好威忘×超簡單的圖案剪紙圖案集

室岡昭子◎著
定價280元

讀・手藝 17

可愛又華麗の俄羅斯娃娃&動物玩偶

北向邦子◎著
定價280元

讀・手藝 18

不織布の珍愛美食

BOUTIQUE-SHA◎著
定價280元

讀・手藝 19

文具控超愛的手工立體卡片

鈴木孝美◎著
定價280元

讀・手藝 20

一起來作36隻超萌の串珠小鳥

市川ナヲミ◎著
定價280元

讀・手藝 21

文具控&手作迷 一看就想刻の とみこはん橡皮章

とみこはん◎著
定價280元

讀・手藝 22

88款不織布の季節布置小物

BOUTIQUE-SHA◎著
定價280元

趣・手藝 23

可愛度!超簡單 巴黎風黏土小旅行

蔡青芬◎著
定價320元

趣・手藝 24

布作×刺繡 超人氣花式馬卡龍吊飾

BOUTIQUE-SHA◎著
定價280元

趣・手藝 25

26隻牛奶盒作的布盒

BOUTIQUE-SHA◎著
定價280元

趣・手藝 26

黏土蛋糕

幸福豆手創館(胡瑞娟 Regin)◎著
定價280元

趣・手藝 27

超有料!75道超簡單又好玩の摺紙甜點/料理

BOUTIQUE-SHA◎著
定價280元

趣・手藝 28

活用度100%! 500枚橡皮章日刻

BOUTIQUE-SHA◎著
定價280元

趣・手藝 29

nap's 小可愛手作杯 雜貨控の手縫皮革小物

長崎優子◎著
定價280元

趣・手藝 30

甜點黏土飾品37款

河出書房新社編輯部◎著
定價300元

趣・手藝 31

一次學會幾種の指彩設計24回!

長谷良子◎著
定價300元

趣・手藝 32

天然&可愛の索爾染

日本ヴォーグ社◎著
定價280元

趣・手藝 33

女孩兒の可愛午茶甜點家家酒

BOUTIQUE-SHA◎著
定價280元

趣・手藝 34

可愛&好摺的摺紙小物

BOUTIQUE-SHA◎著
定價280元

趣・手藝 35

超可愛皮小物 百円包

金澤明美◎著
定價320元

趣・手藝 36

趣味摺紙大全集 ORIGAMI

主婦の友社◎授權
定價380元

趣・手藝 37

手作黏土禮物

幸福豆手創館(胡瑞娟 Regin)
師生合著
定價320元

趣・手藝 38

手繪童話文字圖鑑

BOUTIQUE-SHA◎授權
定價280元

趣・手藝 39

超可愛多肉植物小花園

蔡青芬◎著
定價350元

趣・手藝 40

不織布換裝娃娃時尚微手作

BOUTIQUE-SHA◎授權
定價280元

趣・手藝 41

超萌手作112隻可愛不織布動物

BOUTIQUE-SHA◎授權
定價280元

趣・手藝 42

120集 美麗剪紙

BOUTIQUE-SHA◎授權
定價280元

趣・手藝 43

每天都想使用の橡皮章圖案集

BOUTIQUE-SHA◎授權
定價280元

趣·手藝 44

動物系人氣手作！
DOGS & CATS·可愛の掌心貓狗動物偶
須佐沙知子◎著
定價300元

趣·手藝 45

初學者的第一本UV膠飾品教科書
從初學到進階！製作超人氣作品的完美小祕訣All in one！
熊崎堅一◎監修
定價350元

趣·手藝 46

定食·麵包·拉麵·甜點·擺真
擬真100％！輕鬆作1/12的微型樹脂土美食76道
ちょび子◎著
定價320元

趣·手藝 47

全齡OK！親子同樂腦力遊戲完全版·趣味翻花繩大全集
野口廣◎監修
主婦之友社◎授權
定價399元

趣·手藝 48

牛奶盒作の美麗布盒設計60選
清爽收納你の空間裝飾の好點子
BOUTIQUE-SHA◎授權
定價280元

趣·手藝 50

CANDY COLOR TICKET
超可愛の糖果系透明樹脂x樹脂土甜點飾品
CANDY COLOR TICKET◎著
定價320元

趣·手藝 49

原來是黏土！MARUGO的彩色多肉植物日記：自然素材·風格雜貨·造型盆器懶人在家也能作的經典多肉植物黏土ZAKKA 27
丸子（MARUGO）◎著
定價350元

趣·手藝 51

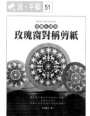

Rose window美麗&透光：玫瑰窗對稱剪紙
平田朝子◎著
定價280元

趣·手藝 52

玩黏土·作陶器！可愛北歐風別針77選
BOUTIQUE-SHA◎授權
定價280元

趣·手藝 53

New Open·開心玩！開一間超人氣の不織布甜點屋
堀内さゆり◎著
定價280元

趣·手藝 54

可愛の立體剪紙花飾
Paper·Flower·Gift·小清新生活美學·可愛の立體剪紙花四季festival
くまだまり◎著
定價280元

趣·手藝 55

每日の趣味·剪開信封輕鬆作紙雜貨你一定會作的N個可愛信封創作
宇田川一美◎著
定價280元

趣·手藝 56

可愛限定！KIM'S 3D不織布動物遊樂園（暢銷精選版）
陳春金·KIM◎著
定價320元

趣·手藝 57

家家酒開店指南：不織布の幸福料理日誌
BOUTIQUE-SHA◎授權
定價280元

趣·手藝 58

花·葉·果實の立體刺繡書
以縫線勾勒輪廓·繡製出漸層色彩的立體花朵
アトリエFil◎著
定價280元

趣·手藝 59

袖珍食物&微型店舖230選
黏土×環氧樹脂·袖珍食物&微型店舖230選
Plus 11間商店街店舖造景教學
大野幸子◎著
定價350元

趣·手藝 61

木器彩繪陳寫本
雜貨迷超愛的木器彩繪練習本
20位人氣作家×5大季節主題·一本學會愛上手
BOUTIQUE-SHA◎授權
定價350元

趣·手藝 62

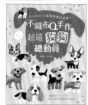

不織布Q手作·超萌狗狗總動員
陳春金·KIM◎著
定價350元

趣·手藝 63

晶瑩剔透超美的！縮絲特麗片飾品創作
一本OK！完整學會縮絲片的黏色·透疊·應用技巧……
NanaAkua◎著
定價350元

趣·手藝 64

開心玩黏土·彩色多肉植物日記2
懶人最經典多肉植物&盆組小花園
丸子（MARUGO）◎著
定價350元

趣·手藝 65

一學就會の立體浮雕刺繡圖案集
Stumpwork基礎實作·填充物與多次技巧全圖解公開！
アトリエFil◎著
定價320元

趣·手藝 66

家用烤箱OK！一試就愛作的陶土胸針&造型小物
BOUTIQUE-SHA◎授權
定價280元

趣·手藝 67

從可愛小圖開始學縫十字繡
常見可愛小圖開始學縫十字繡數格子×定版色×特色圖案900+
大圖まことの
定價280元

趣·手藝 68

UV膠飾品Best 37
超質感·端嫩又可愛的UV膠飾品Best37：開心玩×節單作·手作女孩的加分飾品不NG初挑戰！
張家慧◎著
定價320元

趣·手藝 69

清新·自然~綑綁人設愛的花草模樣手繡帖
點與線模樣製作所 岡理惠子◎著
定價320元

趣·手藝 70

好捏做一手的軟QQ襪子娃娃
陳春金·KIM◎著
定價350元

趣·手藝 71

袖珍屋の料理廚房·黏土作的迷你人氣甜點&美食best82
ちょび子◎著
定價320元

趣·手藝 72

可愛北歐風の小巾刺繡：47個簡單好作的日常小物
BOUTIQUE-SHA◎授權
定價280元

趣·手藝 73

不能吃の一袖珍模型麵包雜貨：開得到麵包香味！不玩黏土·是樹脂！
ぱんころもち·カリーノぱん◎合著
定價280元

趣·手藝 74

小小廚師の不織布料理教室
BOUTIQUE-SHA◎授權
定價300元

趣·手藝 75

親手作寶貝の好可愛圍兜兜
基本款·外出款·時尚款·趣味款·功能款·變換變化一極棒！
BOUTIQUE-SHA◎授權
定價320元

趣·手藝 76

手縫俏皮の不織布動物造型小物
やまもと ゆかり◎著
定價280元